명화로 보는

# 남자의
# 패션

**MEIGA NI MIRU OTOKO NO FASHION**
© Kyoko Nakano 2014
Edited by KADOKAWA SHOTEN
First published in Japan in 2014 by KADOKAWA CORPORATION, Tokyo.
Korean translation rights arranged with KADOKAWA CORPORATION, Tokyo through PLS Agency, Seoul.

# 명화로 보는
# 남자의
# 패션

나카노 교코 **지음** | **이연식** 옮김

북스코프

# 서문

그림을 즐기는 방법에도 여러 가지가 있다.

어쩌면 그림 속의 옷, 신발, 장신구, 헤어스타일 같은 '패션'도 그 하나라 할 수 있다. 화가는 그림 속 인물의 의상 질감까지 구현한다. 언제 봐도 놀라운 솜씨다. 화면 속 인물이 어떤 세상을 어떠한 마음가짐으로 살았는지 이리저리 상상하고 골몰했으리라. 역사의 한 획을 그은 유명인 혹은 무명인이라 할지라도 관계없다. 이때 그 인물이 몸에 걸치고 있는 '무엇'은 시대의 양상을 드러내는 중요한 실마리가 된다.

그 흥미로운 여정을 떠나면서 이 책은 대상을 남성으로 한정했다. 그림 속 여성의 패션에 관해서는 이미 많은 이야기가

나와 있다. 또다시 여성을 다루는 것은 어쩐지 식상한 느낌이 드는 것 같아 내키지 않았다. 더군다나 대다수 회사원들은 여전히 수수한 슈트에 넥타이를 마치 제복처럼 고집하고 있는 터라 전혀 다른 시대의 옷차림을 보고 눈요기(?)라도 하고 싶었다.

인류의 역사에 있어 의상은 오랫동안 그것을 입은 사람의 지위와 재산, 권력의 정도를 드러내는 장치였다. 왕후귀족과 부자들은 공작처럼 한껏 멋을 내며 자신을 과시했다. 애초에 인간을 뺀 다른 생물 대부분이 암컷보다 수컷 쪽이 화사했기에 남성의 패션이 여성을 압도하는 게 당연할지도 모른다.

절대주의 시대를 살았던 사람들은 상대방의 화려한 의상에 경의를 표했다. 합스부르크 황제였던 요제프 2세[Joseph II, 1741~1790]에게는 미토 고몬[水戸黄門, 1628~1701]의 인롱[印籠, 물품을 넣은 궤]에 필적하는 전설이 남아 있다. 미토 고몬은 에도 시대 인물로 귀한 신분이지만 남루한 옷차림으로 돌아다니면서 악당을 벌하고, 곤경에 빠진 사람을 구한 것으로 알려졌다.

그의 이야기는 여러 매체를 통해 수없이 각색되었다. 어느 이야기나 클라이맥스는 동일하다. 그가 악당에게 인롱을 흔들어 보이면서 인롱의 문장[紋章]이 보이지 않느냐고 외치는 것

이다. 미토 고몬에게 인롱이 있다면 요제프 2세에겐 망토가 있다! 그가 미복 잠행을 통해 어려운 사람들의 사정을 살피고 결정적인 순간에 자신의 신분을 밝히는 방법은 간단했다. 망토를 벗고 화려한 패션을 내보이는 것이다.

아직 사진이 등장하기 전이었으니까 '옷이 날개'가 아니라 '옷이 곧 얼굴'이라 해도 어쩔 수 없다. 마찬가지로 프랑스 혁명 당시 국왕 루이 16세Louis XVI, 1754~1793가 국경 쪽으로 도망쳤던, 이른바 '바렌 도주 사건' 때도 그러했다. 하인으로 변장한 왕의 얼굴을 알아볼 수 없었다.

아무튼 초상화는 예나 지금이나 실물보다 30퍼센트 정도는 미화된 것이었으니 더욱 그러했다. 실제 루이 16세를 생포한 다음에도 왕임을 확신할 수 없었던 해프닝이 벌어졌다. 궁정에서 국왕을 가까이 봤던 남자를 데려온 다음에야 겨우 그의 신원을 확인할 수 있었다고 한다. 패션으로 계급이 나뉘는 시대에는 이처럼 옷만 바꿔 입어도 신분을 감출 수 있었던 것이다.

이런 점을 생각하면 굴지의 IT 기업 경영자가 운동화를 신고 스웨터에 청바지 차림으로 나타나도 위화감이 없는 '오늘날'이라는 시대는 어떤가? 미국 오바마 대통령이 카우보이로 꾸며도 온 세상이 알아보는 지금은 확실히 이전까지와는 완

전히 다른 세상이라고 할 수 있다.

불과 100년 정도 전까지만 해도 '각선미'라는 단어는 남성의 전매특허였다. 전성기에는 엉덩이의 절반까지 보이도록 한 하반신에, 코드피스codpiece를 달아 남성성을 더욱 강조했다. 오늘날 발레리노가 입는 의상을 생각하면 된다. 이윽고 끔찍스러운 코드피스는 사라졌지만 다리를 드러내는 유행은 이어졌다. 마침내는 다리를 숨기는 것 자체가 체제에 대한 강렬한 저항이 되었다. 패션의 언어는 이처럼 무서울 정도로 힘이 세다.

옷을 입고 벗는 일의 어려움도 현대인은 상상하기 어렵다. 옷감에 신축성이 없었고, 후크도 지퍼도, 또한 고무도 없던 시대였다. 옷을 입을 때마다 여러 개의 구멍으로 끈을 통과시켜야 했다. 왕후귀족이 하인의 도움을 받아 옷을 갈아입었던 것에는 위세를 과시하기 위함도, 다른 특별한 이유도 아닌, 그저 시간이 걸리기 때문에 어쩔 수 없이 그랬던 탓도 크다.

모두 스스로 하지 않으면 안 되는 가난한 귀족들은 날마다 울고 싶은 심정이었으리라. 한편 옷 속에 사는 벼룩과 이도 심각했다. 그림 속에서 근엄한 표정을 짓고 있는 인물들을 떠올려보라. 비록 호화로운 차림을 하고 있지만 속사정은 한껏 가려움을 참고 있었던 것이구나 생각하면 어쩐지 친근감마저 느

꺼진다.

유행은 대체로 상류계급에서 아래로 퍼져 내려왔다. 그러나 때로는 거꾸로 올라가기도 했다. 또 흔치는 않지만 남녀뿐 아니라 노소귀천을 가리지 않고 모두가 한꺼번에 입어서 크게 유행한 옷도 있다. 그 옷은 과연 무엇일까? 정답은 이 책을 읽으면서 차근히 찾아보기를 바란다.

이 책에서 다뤄지는 것은 의복뿐 아니라 가발과 수염, 신발, 모자 등 광범위하다. 시대마다 어쩌면 이리 기발하고 다양할까 놀라울 따름이다. 아마 당시 사람들도 오늘날의 패션을 본다면 어처구니없어 하거나 소리 내어 웃을 테니 모두 피차일반일까?

그러니 앞으로 나올 서른 편의 이야기들을 그림과 함께 편안히 즐기기 바란다.

## 차례

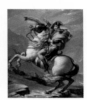
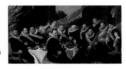
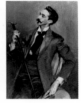
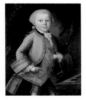

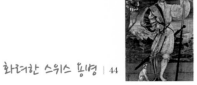

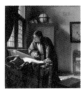
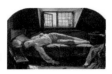
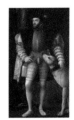
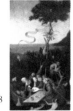

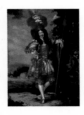
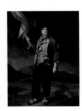
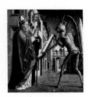

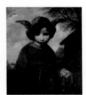
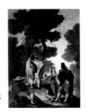
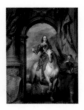
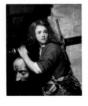

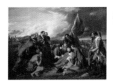
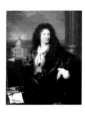
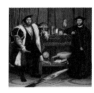
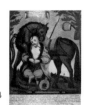
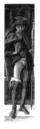
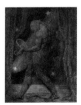

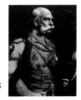

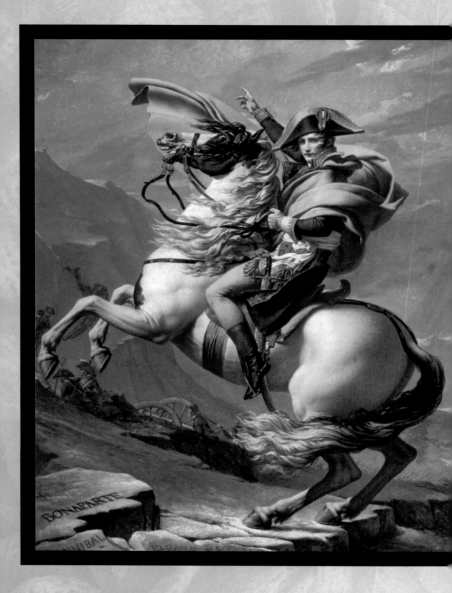

# 군복은 곧 나의 생명

✚ **자크 루이 다비드**(Jacques-Louis David)
✚ **알프스 산맥을 넘는 나폴레옹**(Napoleon Crossing the Alps)
1800경, 271×230cm, 샤를로텐부르크궁(독일 베를린)

그야말로 프로파간다<sup>propaganda, 대중 선전</sup> 회화의 교본이라 할 법한 작품이다.

희대의 영웅 나폴레옹 보나파르트<sup>Napoleon Bonaparte, 1769~1821</sup>가 망토를 바람에 휘날리며 오른손을 높이 들어 "나를 따르라!" 하고 호령하고 있다. 그림을 보다 무심결에 "넷!" 하고 대답해야 할 것만 같다. 하물며 그가 타고 있는 말까지도 눈알을 희번덕거리며 뒷발로 서서 한껏 포즈를 취하고 있다.

실제로 알프스를 넘을 때 나폴레옹은 말이 아니라 산길에 익숙한 나귀를 탔다. 하지만 그림에서 굳이 그걸 밝힐 필요가 어디 있나? 애초에 그의 용맹함을 나타내기 위해 그려진 그림이니 기왕이면 자그마한 나귀보다 근육질의 말이 보기에도 좋을 테다. 영민한 나폴레옹은 화가에게 이렇게 주문했다고 한다. "얼굴 같은 건 조금도 닮지 않아도 상관없으니 무조건 위대한 느낌이 들게 해주게." 이리하여 그는 나귀를 준마로 바꿔놓은 것처럼 누구나가 동경하는 시원시원한 자신의 이미지를 후세에 깊이 각인시킬 수 있었던 것이다.

여담이지만 남성 패션의 최고봉은 군복이라고들 한다. 그

중에서도 나폴레옹 시대의 군복은 화려함으로 특히 유명했다. 어느 정도였느냐 하면 보통의 군복은 아무래도 확 잡아끄는 맛이 떨어져 여성들에게 인기가 없다며 자진해 기병대에 지원하는 사람까지 있었을 정도라니. 나폴레옹 본인이야 활동하기 편하고 거추장스럽지 않은 간편한 차림새를 좋아했겠지만 프랑스 모드의 세계적 영향력을 분명하게 의식한 탓인지 군복에서는 화려함을 추구했다.

이 그림을 보면 납득이 간다. 진한 감색의 장군복에 화려하게 수놓인 금실은 바지의 황색과 멋지게 호응한다. 이니셜이 들어간 두툼한 허리띠 위에는 부드러운 비단 새시<sup>sash, 장식 띠</sup>를 몇 겹이나 감아 겨드랑이에서 묶었다.

애초에 새시는 전장에 나서는 군인이라면 필히 갖추어야 할 물품이었다. 1618년 시작된 30년 전쟁 무렵까지도 병사들에게는 마땅한 제복이 없었다. 따라서 적인지 아군인지를 구별하기 위해 새시를 어깨에 비스듬히 매거나 허리에 감거나 했던 것이다. 언제부터인가 금색의 가느다란 줄로 만든 프린지<sup>fringe, 술 장식</sup>가 달린 것까지 등장했다. 그때부터는 오로지 화려하게 꾸미기 위한 장식품 역할을 했다.

여기에 더해 강조해야 할 부분은 윗옷의 깃이다. 턱없이 높

이 세워 접은 모양의 칼라<sup>collar, 上襟, 덧깃</sup>와 또한 필요 이상으로 넓게 접어 뒤집은 라펠<sup>lapel, 下襟, 코트 등의 앞몸판이 깃과 하나로 이어져 접어 젖혀진 부분</sup>을 세트로 한 이 깃은 '나폴레옹 칼라' 혹은 '보나파르트 칼라'라고 불리며 제1차 세계대전 시기 만들어진 트렌치코트에까지 흔적을 이어갔다. 그 옷을 지금까지 입는 걸 보면 유행의 역사가 참으로 길다 할 수 있다.

그렇게 보면 엘비스 프레슬리<sup>Elvis Presley, 1935~1977</sup>의 요란한 무대의상 깃도 턱을 가릴 만큼 드높았다. 어쩌면 로큰롤의 제왕 또한 남몰래 나폴레옹을 동경했었는지도 모를 노릇이다.

흥미로운 사실이 하나 더 있다. 오늘날에는 실제 나폴레옹의 키가 어느 정도였는지에 대해서 의견이 엇갈리고 있다. 평균 키였거나 조금 작은 정도였는데, 주변에 워낙 훤칠한 장군들과 근위병들이 함께 있었기에 상대적으로 더욱 작아 보였던 거라고도 한다. 한편 나폴레옹의 적대 세력들 또한 그를 되도록 작은 키로 묘사했다.

그리고 나폴레옹이 몸에 살이 붙어 누가 보기에도 땅딸막한 모습이 된 것은 40세 전후로 추정한다. 즉 1809년 무렵부터였다. 그러니 알프스를 넘었던 1798년 언저리에는 나름대로 날렵한 몸매를 자랑했을 것이다.

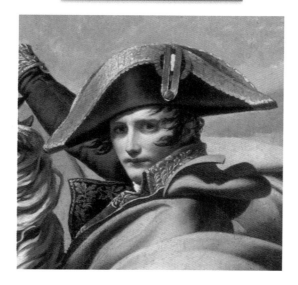

이것이 바로 나폴레옹 칼라이다. 화가 다비드는 이와 똑같은 구도의 그림을 모두 다섯 점이나 그렸다고 한다. 재미있는 것은 저마다 망토와 말의 색이 조금씩 다르다는 점이다.

그림을 그린 화가는

**자크 루이 다비드**(Jacques-Louis David), 1748~1825.
신고전주의 미술을 대표하는 프랑스 화가로 당대에도 명성이 높았다. 특히 나폴레옹의 선전화가로 활동했던 까닭에 '나폴레옹 화가'라는 별명으로 불리었다. 나폴레옹 실각 후 벨기에로 망명해 그곳에서 생을 마감했다.
주요 작품으로 「라부아지에 부부의 초상화」(1788), 「마라의 죽음」(1793), 「나폴레옹 1세의 대관식」(1806) 등이 있다.

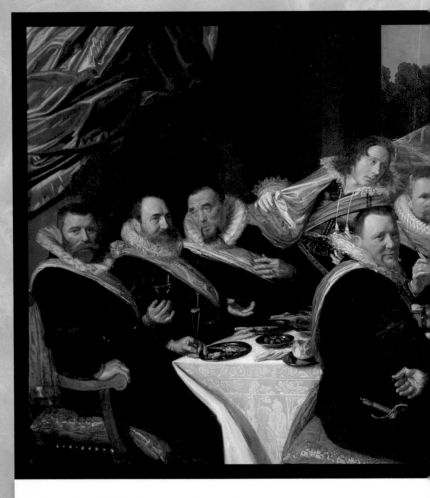

도마뱀이 아닙니다

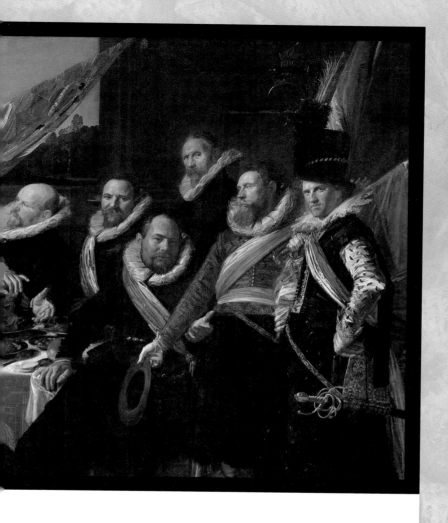

✚ 프란스 할스(Frans Hals)

✚ 하를럼시 성 게오르기우스 민병대 장교들의 연회
(Meal of the officers of the St. George civic guard in Haarlem)

1616, 175×324cm, 프란스할스박물관(네덜란드 하를럼)

　마침내 스페인 합스부르크 가문의 지배에서 벗어나 독립한 네덜란드는 17세기에 해외무역을 통해 이전까지는 상상조차 못한 번영을 누렸다. 이른바 황금기를 맞이한 것이다. 그 중심엔 부유한 도시 귀족들이 있었다.

　이들은 자신들의 부를 지키고 지역의 치안을 유지하기 위해 시민대라는 일종의 엘리트 자경단自警團을 조직하고 자비로 자경단 건물을 지었다. 그리고 화가에게 거기에 걸 자신들의 집단초상화를 주문했다. 이 그림 역시 그런 목적으로 그려진 그림들 중 하나이다. 당대의 인기 화가 프란스 할스 특유의 활달한 화필로 탄생한 화폭엔 등장인물 각각의 개성과 자연스러운 움직임이 묵직하지만 건강미 넘치게 드러나 있다.

　화면 속 장면은 그대로 현대에 비유할 수도 있다. 시의회의 의원들이 고급 음식점에 모여 기념사진을 찍는 것과 같다. 이런 경우 당연히 모두가 정장에 넥타이 차림이리라. 그리고 그 사진을 400년 뒤의 사람들이 본다면 무슨 생각을 할까? 아마도 의원들이 목에 늘어뜨린 저 이상한 끈은 뭘까, 하고 기이하게 여길 것이 틀림없다. 지금 우리가 네덜란드 시민대원들의

목에 감긴 흰 턱받이 같은 것이 좀 우스꽝스럽다고 느끼는 것처럼 말이다.

이는 러프<sup>ruff</sup> 내지는 프리트<sup>pleat</sup>라 부르는 주름 칼라이다. 네덜란드뿐 아니라 유럽 전역에서 거의 2세기 동안 계급과 성별, 연령을 막론하고 크게 유행했다. 애초에는 옷깃 주변이 더럽혀지지 않도록 붙인 것에서 시작된 것 같은데…. 점차 실용성을 벗어나 순수한 장식으로 바뀌었다.

이 그림에도 등장하는 것처럼 주름이 작은 원반형과, 구형 사진기나 아코디언의 주름상자처럼 생긴 것, 뒤쪽만 조금 높인 폭이 넓은 것 등. 모양도 크기도 저마다 미묘하게 다르다. 소재는 질 좋은 얇은 모슬린이 많았다. 어떻게 달았느냐 하면 풀을 먹인 와이어로 고정하여 장착했다. 한창 유행할 때는 정묘하고 호화로운 레이스가 달린, 심지어는 '바퀴'라는 별명이 붙은 특대 사이즈까지 등장했다.

아무튼 늘 이런 물건으로 목을 조이고 있는 모습은 무척이나 불편해 보인다. 대개 유행이라 불리는 것은 실용성을 배제하기 때문에 불편을 견디는 것도 나름의 가치가 있으리라. 따라서 이 정도의 불편함은 어쩔 수 없다. 그나마 젊고 아름다운 여성이 러프를 착용한 모습은 꽃잎에 감싸인 것처럼 얼굴

이 빛나 보여 무척이나 사랑스러웠으리라. 보는 이도 즐거웠을 것이다.

하지만 유감스럽게도 아저씨들은 접시 위에 목을 얹어놓은 것처럼 보였던 경우도 적잖았다. 이 그림에서도 한복판에서 옆얼굴을 보이고 앉은 인물이 그렇게 보인다. 사실 대다수의 중년 남성에게 아름다움을 찾는 것은 어려운 일이다.

게다가 러프를 착용하면 고개를 숙일 수 없었다. 피치 못할 사정으로 그들은 언제나 의기양양하게 고개를 들고 있어야 했다. 당당하게 보였음에 틀림없다. 그러나 분명 몸에 좋지는 않았을 것이다.

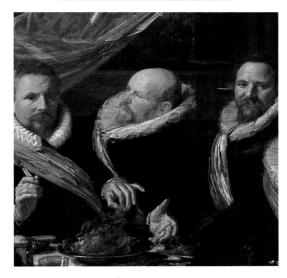

네덜란드는 프로테스탄트<sup>Protestant, 16세기 종교개혁으로 로마 가톨릭</sup>

에서 분리되어 나온 개신교 국가였다. 일반적으로 검고 수수한 옷

을 입었기에 목에 두른 흰 러프는 한층 두드러졌다.

그림을 그린 화가는

**프란스 할스**(Frans Hals), 1580~1666.

17세기 네덜란드 황금기의 화가로 초상화에 뛰어난 재능을 보였
다. 순간의 표정을 특유의 경쾌한 붓 터치와 대담함으로 화폭에 담
았는데, 그 모습을 살아 있는 듯 생생히 묘사했다. 이후 19세기 인
상파 화가들에게 지대한 영향을 미쳤다.

주요 작품으로 「웃고 있는 기사」(1624), 「집시 소녀」(1628~1630) 등이
있다.

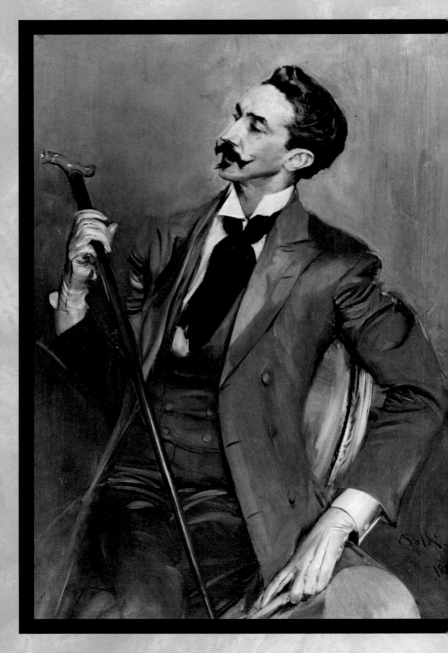

# 댄디, 품격이 있어야 한다

✚ 조반니 볼디니(Giovanni Boldini)
✚ 작가 로베르 드 몽테스키외 백작(Le comte Robert de Montesquiou)
1897, 116×82.5cm, 오르세미술관(프랑스 파리)

댄디<sup>dandy</sup>를 어떻게 말해야 할까? '멋쟁이'라거나 '한량'이라 번역하곤 한다. 그러나 이 단어는 궁정 패션이 완전히 사라지고 다들 슈트만 입게 된 뒤, 더 이상 화려하게 꾸밀 수 없게 된 남자들의 고육책(?)이었을지도 모르겠다. 강박적으로 세부에 집착하고 옷을 자꾸 갈아입는 것이 특징이다.

역사가 칼라일<sup>Thomas Carlyle, 1795~1881</sup>은 냉정하게 단언했다. "댄디는 그저 '옷을 입은 남자'일 뿐이다." 일리가 있기는 하지만 좀 우스운 말이다. 예를 들어 올림픽 금메달리스트인 우사인 볼트를 가리켜 누구도 "그저 '달리는 사람'일 뿐이다"라고 하지 않는 것처럼. 댄디도 마찬가지다. 뭐든 너무 단순하게 말하면 이상해지는 법이다.

그림 속의 남자는 19세기 말 파리 사교계에서 활동한 댄디의 교본이라 할 수 있다. 그가 입고 있는 게 그저 수수한 정장이라 생각하는 사람은 결코 댄디를 이해할 수 없다. 이 사람은 뒤마<sup>Alexandre Dumas, 1802~1870</sup>의 역사소설 『삼총사』의 주인공이자 호걸, 다르타냥<sup>D'Artagnan, 1611?~1673</sup>의 후손이다. 당대의 대귀족인 동시에 미학자, 또 시인인 그야말로 벨 에포크<sup>Belle Epoch, 예술과 문</sup>

<sup>화가 번창했던 호시절</sup>의 총아이다. 당시 42세의 로베르 드 몽테스키외 백작으로 마르셀 프루스트<sup>Marcel Proust, 1871~1922</sup>의 소설 『잃어버린 시간을 찾아서』에 등장하는 남색가 샤를뤼스의 모델이라고들 한다.

우선 몸매부터 보자. 군살이라고는 전혀 없는 날씬한 몸은 옷의 맵시를 위한 필수조건이다. 더할 나위 없이 윤기 넘치는 머리카락은 아무리 심한 바람에도 전혀 흐트러지지 않을 것 같다. 폭이 좁은 얼굴을 꾸며주는 새카만 콧수염은 어딘지 박쥐 비슷한 모양으로 다듬었다. 사족이지만 작가로 활동했던 백작은 『박쥐』라는 제목의 시집을 내놓기도 했다.

차분한 갈색 슈트는 최고급 캐시미어로 지은 것이다. 얼마나 정성껏 재봉되었는지는 문외한이라도 쉽게 알 수 있다. 특별히 주문해 만든 장갑은 보들보들한 산양가죽이다. 왼손에 자연스레 들고 있는 것은 슈트와 같은 색의 실크해트<sup>silk hat, 원통형의 크라운과 좁은 챙으로 이루어진 예장용 모자</sup>다. 셔츠의 소매가 살짝 나와 있는데, 커프스<sup>cuffs</sup>는 아마도 터키석인 것 같다. 아름다운 블루가 멋진 포인트 노릇을 한다.

풀을 먹인 순백의 셔츠 깃에는 널찍한 검은 타이를 얼핏 되는 대로 느슨하게 맨 것 같다. 그러나 실은 세심하게 계산하

여 연출한 것이다. 백작의 친구이자 소설가였던 공쿠르<sup>Goncourt,</sup> <sup>1822~1896</sup>는 그의 저택을 방문했다가 백작의 의상실에 타이만 수백 개가 걸려 있는 것을 목격했다고 쓰기도 했다. 그 수많은 타이 가운데 색과 길이와 여타 온갖 요소를 감안하여 신중하게 고른 것이 그림에 보이는 타이이다.

이 패션의 마무리는 스틱이다. 원래는 루이 15세<sup>Louis XV,</sup> <sup>1710~1774</sup>의 것이었다는 일품 지팡이로 손잡이 부분은 푸른 기운이 도는 도자기로 되어 있다. 커프스의 파란색과 멋지게 호응한다.

한데 백작은 어째 프랑스인처럼 보이지 않는데? 그렇다. 당시 여성복은 프랑스, 신사복은 영국이 최고라 여겼다. 그러니 영국 신사로 보인다면 백작에게는 최고의 칭찬이라고 할 수 있다.

결론은, '부자가 아니라면 댄디가 되는 길은 요원하다'로 축약할 수 있겠다.

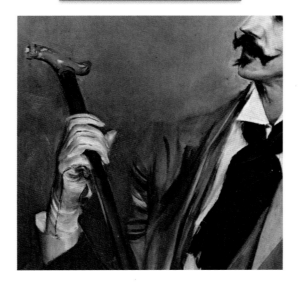

지팡이가 걸음이 불편한 이들의 보조 기구, 혹은 치한을 무찌르는 소박한 호신용 무기였던 시기는 의외로 짧다. 대부분은 이 그림처럼 멋쟁이의 필수 아이템으로 활약했다.

그림을 그린 화가는

**조반니 볼디니**(Giovanni Boldini), 1842~1931.
이탈리아 출신 화가로 1872년 파리에 정착해 인생 대부분을 보냈다. 19세기 말에서 20세기 초로 이어지는 벨 에포크 시대를 살며 최고 상류층들과 교류했다. 주로 사교계의 여성들을 모델로 그림을 그렸는데 초상화뿐 아니라 파리지엔의 도시 생활과 극장 등도 대상이었다. 화려한 색채와 흐르는 듯한 선의 유려함을 특징으로 한다.
주요 작품으로 「물랑루즈에서의 스페인 댄서」(1905), 「도나 프랑카 플로리오의 초상」(1924) 등이 있다.

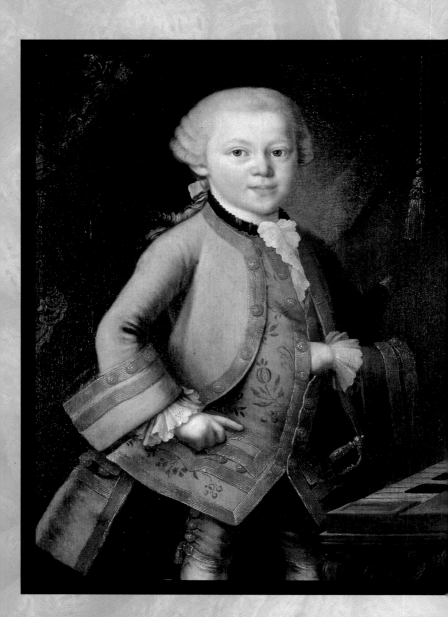

# 중고라도 귀중품은 귀중품

✚ **피에트로 안토니오 로렌초니**(Pietro Antonio Lorenzoni)
✚ **대례복 차림의 모차르트**(Portrait of Wolfgang Amadeus Mozart)

1763, 83.7×64cm, 국제모차르테움재단(오스트리아 잘츠부르크)

천재 음악가 모차르트<sup></sup>Wolfgang Amadeus Mozart, 1756~1791가 여섯 살 때 그려진 그림이다. 그림 속의 모차르트는 눈이 되록되록하고 또 의기양양해 보인다. 그도 그럴 것이 왕후귀족도 아니면서 궁정용의 멋진 예복을 입고 있다. 게다가 검까지 차고 있으니! 그런데 왜 이런 초상화가 남아 있는지가 재미있다.

우리가 알고 있는 것처럼 모차르트의 천부적인 재능은 일찍이 세상에 알려졌다. 마침내 빈의 쇤브룬 궁전에서, 그것도 마리아 테레지아Maria Theresia, 1717~1780 여제 앞에서 연주까지 하게 된다. 소년은 얌전한 얼굴과는 달리 놀라운 묘기를 보여주었다. 눈을 가린 채, 혹은 손가락 한 개로 피아노를 연주하여 보는 이들의 뜨거운 갈채를 받았다. 연주가 끝난 뒤 여황제의 무릎에 올라앉아 볼에 키스하는 애교까지 발휘했다고 하니 상상이 간다.

여제가 모차르트를 귀여워했음은 당연하다. 그는 이 소년을 한층 더 총애하여 여러 가지 상을 주었다. 그중 하나가 그가 입고 있는 예복이다. 모차르트의 아버지는 지인에게 보낸 편지에도 이 이야기를 의기양양하게 썼다.

"연보랏빛 최고급 직물로 지은 코트인데, 베스트도 같은 색에 동일한 무늬입니다. 코트와 베스트 모두 커다란 금몰로, 이중으로 가장자리를 댔습니다. 이 옷은 애초에 막시밀리안 황자를 위해 만들었던 것입니다."

사실 이 옷은 여제의 막내 황자이자 후에 쾰른 대주교가 되는 막시밀리안에게서 물려받은 것이다. 모차르트의 아버지는 이 영광스러운 하사품을 기념하기 위해 고향 잘츠부르크에 돌아가자마자 얼른 기념초상화부터 그리도록 했다.

당시는 '아동복'이라는 개념이 희박했기 때문에 활동하기 편한지 어떤지는 고려하지 않고, 그저 어른과 같은 옷을 크기만 작게 만들어 입혔다. 모차르트가 입은 옷 역시 프랑스 최신 유행을 받아들인 패션이었다.

이는 쥐스토코르<sup>justaucorps</sup>라고 불리는 두터운 옷감으로 만든 코트다. 쥐스토코르는 '몸에 꼭 맞는다'는 뜻으로 명칭 그대로 몸에 딱 맞았는데, 그래서 입을 때는 앞쪽을 열어두었다. 무늬가 들어간 베스트와 화려한 레이스로 된 크라바트<sup>cravate, 넥타이 이전에 남성이 착용했던 삼각건</sup>를 보여주기 위해서이다. 한껏 폭을 넓게 만든 소매, 커다란 주머니, 여러 개의 단추도 특징이라 할 수 있다. 단추에는 금, 은, 보석 등을 쓰는 경우도 있었다. 본고장

프랑스에서는 이 단추 때문에 파산한 어리석은 사람도 있었다고 한다.

모차르트는 성인이 되어서도 진주조개로 된 화려한 단추를 좋아했었다. 마음에 드는 붉은 외투를 넋을 놓고 보느라 가격을 메모하지 못했지만 살 생각이라고 말하는 둥, 의상에 요란하게 돈을 써댄 것으로 유명하다. 아무튼 멋 내는 걸 엄청나게 좋아했던 것은 분명하다.

그가 몸 꾸미는 즐거움을 처음 알았던 계기는 어쩌면 어린 날 선물로 받은 한 벌의 옷 때문이었을지도 모른다.

한쪽 손을 품에 넣는 이 포즈! 나폴레옹이 한 것으로
유명하지만 분명 그보다 앞서 소년 모차르트가 했다.
이 그림이 증명하고 있다.

그림을 그린 화가는

**피에트로 안토니오 로렌초니**(Pietro Antonio Lorenzoni),
1721~1782.
이탈리아 출신 화가로 모차르트와 그의 가족들을 그린 초상화
가로 알려져 있다.

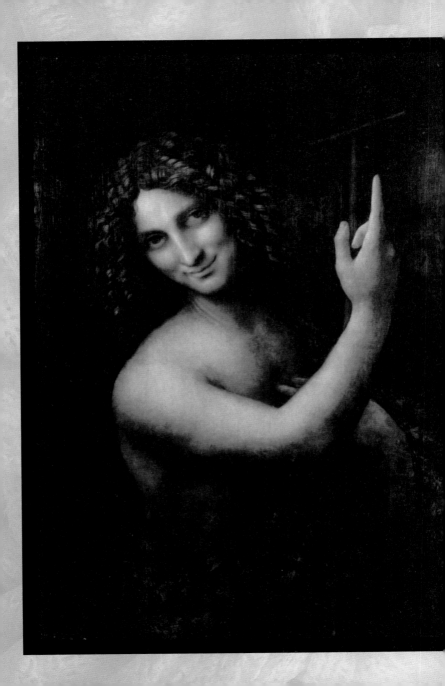

# 성경 시대의 펑크

+ **레오나르도 다 빈치**(Leonardo da Vinci)
+ **세례자 요한**(St. John the Baptist)
1513~1516경, 69×57cm, 루브르박물관(프랑스 파리)

　신약성경에 등장하는 인물들은 어떤 차림이었을까? 이런 궁금증이 드는 것은 나뿐일까 싶기도 하다. 그러나 엄숙한 이야기에도 호기심은 생겨나고 만다.

　성모 마리아는 전통적으로 붉은 옷과 푸른 망토를 입은 모습으로 묘사된다. 그러나 이는 붉은 색이 희생의 피를, 파란색이 천상의 진실을 상징하기 때문일 뿐이다. 실제로 그녀가 그렇게 화려한 차림이었을 리 없다. 아무튼 수퍼맨의 옷과 같은 색이다.

　예수 그리스도<sup>Jesus Christ, BC 4?~AD 30</sup>의 경우도 마찬가지다. 예수의 일반적인 이미지는 어깨까지 내려오는 긴 머리칼, 마른 몸매, 턱수염과 콧수염, 무늬도 색도 없는 희고 투박한 옷이다. 이는 고대 팔레스타인의 가난한 유대인이나 그 모습 언저리였으리라고 추측한 것일 뿐이다.

　하지만 아무것도 알 수 없다. 그가 대체 어떤 풍모였는지, 어떤 목소리에 어떤 모습이었는지, 성경은 무엇도 말해주지 않는다. 말할 필요가 없었기 때문이리라.

　그런데 성경에는 단 한 사람, 옷차림에 대한 설명이 있는

남성이 있다. 세례자 요한<sup>John the Baptist, ?~?</sup>이다. 그가 누구인가. 격렬한 설교로 이름을 떨쳤던 인물로 요르단강에서 예수에게 세례를 베풀었고, 나중에는 헤로데 1세<sup>Herodes I, 헤롯왕, BC 73?~4</sup>에게 붙잡혀 미소녀 살로메<sup>Salome, 14?~62?</sup>의 소망에 따라 목이 잘리고 만 저 유명한 예언자(미래를 예언하는 것이 아니라 하느님의 말을 받아 전하는 사람을 뜻한다-저자 주) 요한. 그의 차림새만이 마태오 복음과 마르코 복음에 분명히 적혀 있다.

그는 낙타 털가죽을 입고 허리는 끈으로 묶었다고 한다. 그런데 대체 왜 요한의 패션이 중요하냐면…. 구약성경에 '털가죽 옷을 입은 예언자가 구세주보다 먼저 온다'라고 쓰여 있으니까. '황야에서 외쳐 부르는' 그 사람이 요한이라고 증명하기 위해서라고 여겨진다.

하지만 부러 낙타라고 잘라 말할 필요도 없고, 포인트(?)로 허리띠까지 묶은 것은 어째 좀 이상하다. '사막의 배'라는 별명을 지닌 낙타는 유대인에게 나귀나 양만큼 친숙한 동물은 아니었다. 때문에 신기함을 강조한 것이라고도 생각할 수 있다. 애초에 요한은 황야에서 오랫동안 수행했고, 메뚜기와 벌꿀 등을 주식으로 삼았던 터라 야인이자 괴짜로 여겨졌다. 그런 점도 있어서 어쩌면 그의 차림새는 당시의 펑크 패션이었

을지도 모른다.

만년의 레오나르도 다 빈치가 그린 요한을 보자. 긴 머리칼과 낙타 털의 구불구불함이 그럴듯하게 공명하고 있다. 갈대로 만든 길고 가느다란 십자가는 요한의 어트리뷰트<sup>attribute</sup>로, 이게 없었으면 누군지 짐작도 할 수 없었을 것이다. 얼굴도 양성구유적이어서 성별을 구분하기 어렵다.

솔직히 말하자면 다소 눈매가 무섭다. 게다가 마치 모나리자의 미소에 담긴 섬뜩함을 더한 것 같은 독특한 분위기를 풍긴다. 이런 인상은 한 번 보면 좀처럼 잊기 어렵다. 실제 요한도 대면하면 이런 강렬한 느낌을 주었을지 모를 일이다.

쌍봉낙타는 '카멜'이라 불리며 털은 담요 등으로 쓰인다. 그러나 단봉낙타의 털은 너무 짧고 두터워서 활용하기 어렵다. 쌍봉이냐 단봉이냐는 낙타의 사후까지도 관여하는 것이다.

그림을 그린 화가는

**레오나르도 다 빈치**(Leonardo da Vinci), 1452~1519.
르네상스 시대의 이탈리아를 대표하는 예술가로 화가이자 조각가, 발명가, 건축가, 기술자, 해부학자, 식물학자, 천문학자, 지리학자, 음악가였다. 15세기 르네상스 미술은 그에 의해 완성에 이르렀다고 평가받을 정도로 다방면에서 자신의 재능을 뽐냈다.
주요 작품으로 「그리스도 세례」(1427~1473), 「지네브라 데 벤치」(1474~1478), 「브누아의 성모」(1478), 「동방박사의 경배」(1481), 「성 히에로니무스」(1482), 「최후의 만찬」(1495~1498), 「모나리자」(1499) 등이 있다.

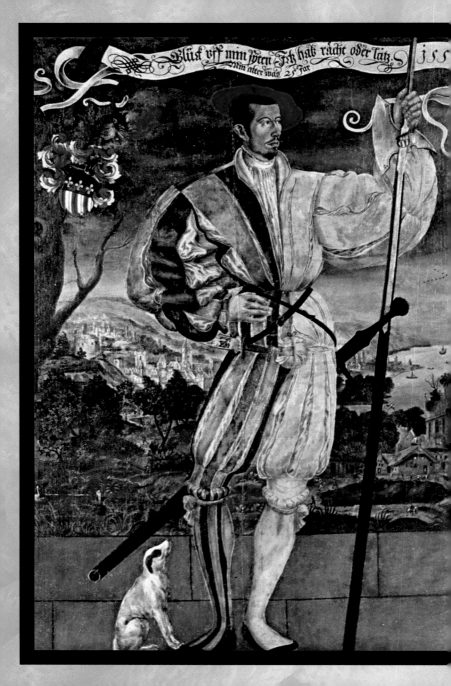

Glück uff min Spren Ich hab rächt oder latz
min alter was 25 Jar

# 화려한 스위스 용병

✚ 한스 루돌프 마누엘 도이치(Hans Rudolf Manuel Deutsch)
✚ 니클라우스 마누엘 도이치 2세의 초상
(Portrait of Niklaus Manuel Deutsch the Younger)

1553, 베른역사박물관(스위스 베른)

오늘날 우리에게 스위스는 어떤 이미지일까? 천혜의 풍경을 갖고 있는 관광대국, 혹은 정밀기계로 이름 높은 나라? 그도 아니라면 스위스 은행을 통한 자금 세탁을 떠올리지 않을까? 하지만 14세기부터 18세기 무렵까지 스위스라면 곧 용병을 떠올렸다. 용병 파견이 스위스 최대 산업이었기 때문이다.

여하튼 스위스의 국토 대부분은 험준한 산악지대여서 한랭했고 따라서 경작지는 적었다. 가난에 시달리던 남자들은 돈을 벌기 위해 고향을 떠나는 수밖에 없었다. 당시에 돈이 없는 이가 돈 벌 일이라면 당연히 전쟁이었다.

강인한 스위스의 젊은이들은 용맹무쌍한 용병으로 온 유럽에 이름을 떨쳤다. 일단 고용되면 어느 나라의 어떤 영주 편에서나 힘을 다해 싸웠다. 어제까지 같은 편이었던 상대와도 싸웠다. 어제의 적이 오늘의 동지요, 오늘의 동지가 내일의 적이 될 수도 있었다. 어느 정도였냐 하면 '돈이 없는 곳에 스위스 용병도 없다'라고들 할 지경이었다. 그들에겐 고용주에게서 받는 급여 이상의 돈벌이도 있었다. 전장을 돌아다니며 약탈을 하는 것으로, 어찌되었건 금전적으로는 부족함이 없었다.

이 그림을 봐도 그가 뜻밖에 풍족했음을 알 수 있다. 용병에게는 무기도 군복도 지급되지 않는다. 모두 자신의 돈으로 마련해야 했다. 그런데도 이처럼 멋진 창과 양수검兩手劍, 단검을 모두 갖추었다. 심지어 개까지 데리고는 화려한 의복을 차려입고 있다. 화면 위쪽의 말풍선은 용병이라는 존재의 성격을 단적으로 보여준다. 거기에는 이렇게 적혀 있다. '행운은 내게 있다. 설령 내가 정의롭지 않더라도.'

그렇지만 정말 이처럼 화려한 차림으로 싸웠을지 의심스러울 수도 있다. 그림의 남성이 입고 있는 의상은 왼쪽과 오른쪽의 옷감도 다르고 색도 차이가 있다. 게다가 한쪽만 세로무늬라는 점도 생뚱맞다. 어째 취미가 좀 고약스러워 보인다.

그렇다. 스위스 용병의 이러한 극단적인 차림새는 주위의 빈축을 샀다. 영주나 지휘관으로부터 수없이 질책을 받기도 했다. 그러나 '그게 뭐 어때서? 우리는 목숨을 걸고 싸우고 있다'고 하며 들은 척도 하지 않았단다. 오히려 차림새는 날이 갈수록 화려해졌다. 마침내는 이런 차림이 다른 나라의 용병들과, 처음에는 못마땅해 하던 상류계급에까지 영향을 미치게 되었다.

특히 슬래시slash, 겉옷을 부분 부분 잘라 속옷이 보이도록 한 것는 스위스 용병

47

이 처음 생각해 낸 것이다. 싸움터에서 빼앗은 값비싼 옷은 보기에는 좋지만 신축성이 나빠 검을 휘두르기 불편한 것이 문제였다. 차라리 삭둑삭둑 잘라서 안쪽의 옷감을 끌어내면 어떨까 싶어 해보니까 편리해 그대로 정착되었다. 이것이 패션의 대혁명이 되어 위로는 군주로부터 아래로는 농민까지 유행했다. 아니 남성뿐 아니라 여성까지도 흉내 내는 최고의 핫 아이템이 되었다.

이 그림에서도 찾아볼 수 있다. 소매 부분을 보자. 짙은 파란색과 옅은 파란색 사이에 여러 군데 노란 옷감이 보이는 것이 바로 슬래시다. 안감을 끄집어내어 부풀린 것이다.

어느 상황에서고 필요는 발명의 어머니다.

용병들은 여러 나라를 돌며 벌어들인 돈을 싸들고 화려하게 귀향했다. 그러나 나라마다 사용하는 화폐가 달랐기에 받은 돈도 제각각이었다. 그것이 나중에 스위스의 은행업을 발전시키는 바탕이 되었다 하니 새옹지마란 이런 것이다.

그림을 그린 화가는

**한스 루돌프 마누엘 도이치**(Hans Rudolf Manuel Deutsch), 1525~1571.
스위스 출신 화가로 독일의 역사학자이자 광산학자인 아그리콜라[Agricola, 1494~1555]가 쓴 야금술에 관한 기술서 『데 레 메탈리카』의 목판화들을 제작했다.

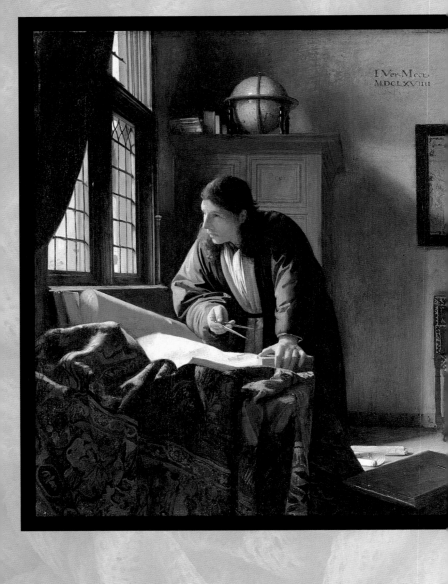

# 멋진 잠옷

✚ **요하네스 베르메르**(Johannes Vermeer)
✚ **지리학자**(The Geographer)
1669, 52×45.5cm, 슈타델미술관(독일 프랑크푸르트)

　17세기에 네덜란드가 황금기를 맞았다는 것은 앞서 프랑스 할스의 그림을 보면서 언급했었다. 이 프로테스탄트 신흥국은 그때까지의 스페인과 포르투갈을 능가하는 최강의 해운국으로 부상하며 온 세계에 군림했다. 일본과 네덜란드의 관계도 돈독했다. 네덜란드가 동인도회사를 통하여 나가사키의 데지마에서 일본과 독점적인 교역을 한 것은 잘 알려진 사실이다.

　베르메르가 그린 지리학자의 모델이 누군지는 분명하지 않다. 그러나 절정기의 네덜란드에서 만들어진 국제해운무역에 관련된 갖가지 소품에 둘러싸여 있는 것으로, 활동 시기를 추측할 수 있다.

　우선 배후의 서랍장 위에 놓인 지구의, 벽에 걸린 지도, 오른편 아래쪽의 낮은 책상 위에 있는 직각자가 시선을 끈다. 지리학자는 오른손에 콤파스를 들고 있다. 또 테이블에 커다란 해도를 펼쳐놓고 있다. 화면 앞쪽에 보이는 오리엔트풍 양탄자는 아마도 수입품이리라. 바닥과 벽의 경계에는 걸레받이 대신 한 줄의 타일이 나란히 붙어 있는데, 이는 네덜란드 특산품인 델프트<sup>Delft</sup> 도기이다.

그러면 그가 입고 있는 푸른 윗옷에서 느껴지는 위화감도 어느 정도 납득이 간다. 아카데믹 드레스<sup>academic dress</sup>로 부를 수 있는데, 지금도 존재한다. 영국이나 미국의 대학 졸업식 등에서 착용하는 질질 끌리는 가운이 이것이다. 그러나 지리학자의 윗옷은 면이 들어간 것처럼 두텁다. 아무리 봐도 솜을 넣어 보온성을 높인 잠옷이 분명하다. 이 또한 바다를 건너온 물건은 아닐까, 어쩌면 일본에서 왔을런지도.

아마도 이 설명이 타당할 것 같다. 당시 네덜란드의 부유층과 지식인 사이에서는 일본의 기모노가 애용되었다는 것이다. 인기가 높아 모조품까지 생산될 정도였다니, 짐작 가능하다. 그들의 눈에 비친 기모노는 신기하면서도 또 아름다웠을 것이다. 불편한 부분도 있지만 그것마저 이국적이라 생각하고 좋아했으리라. 하지만 오늘날 일본인의 소박한 눈으로 보자면 잠옷 차림을 하고 있는 푸른 눈의 학자는 참으로 생경하다.

비슷한 예로 거의 반세기 뒤 프랑스에서 인도 사라사<sup>india chintz, 명주에 꽃이나 새 따위의 무늬를 넣은 인도 면직물</sup>가 유행했던 것을 들 수 있다. 모직물에 비해 훨씬 가볍고 세탁도 간단하다. 또 가격도 비교적 싸다. 이국풍의 색다른 무늬도 있어 귀족 남성의 실내복으로 유행했고 뒤에는 시민계급으로까지 확산되었다.

몇 점인가 초상화가 남아 있는데 꽤 이상하다. 아무튼 존귀하신 프랑스 귀족이 구름을 뚫을 것처럼 높이 솟은 가발을 쓴 채, 몸에는 흐르르한 유카타풍 인도 사라사로 만든 옷을 입고 있는 것이다. 하다못해 그 풍성한 가발이라도 벗었으면 휴식 시간의 패션이라고 인정할 수 있을 터인데….

하지만 기모노 차림에 장화를 신은 사카모토 료마坂本竜馬, 1836~1867, 일본 정치가를 멋있다고 여긴 일본인도 있었다. 그들도 마찬가지로 그것을 최신 유행의 '멋'이라고 믿었던 것이다. 피차 일반이다.

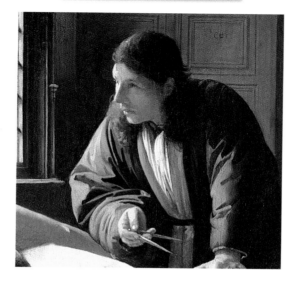

오늘날의 사정도 크게 다르지 않다. 서양에서 온 관광객
들이 일본서 값싼 유카타를 기념품으로 사가서는 실내
복으로 입는 경우가 적지 않다고 한다.

그림을 그린 화가는

**요하네스 베르메르**(Johannes Vermeer), 1632~1675.
네덜란드의 황금기인 17세기를 대표하는 화가로 꼽힌다. 그러나 다
른 화가들에 비해 다루었던 주제도 한정적이었고 작품 수도 적었
으며 작품의 크기마저 작았다. 그럼에도 베르메르 특유의 밝고 깊
은 색채와 정밀한 구도의 화면은 보는 이에게 깊은 인상을 남긴다.
주요 작품으로 「뚜쟁이」(1656), 「우유를 따르는 여인」(1658경), 「레이
스 뜨는 여인」(1655경), 「델프트의 풍경」(1660~1661경), 「진주 귀걸이
를 한 소녀」(1665~1666) 등이 있다.

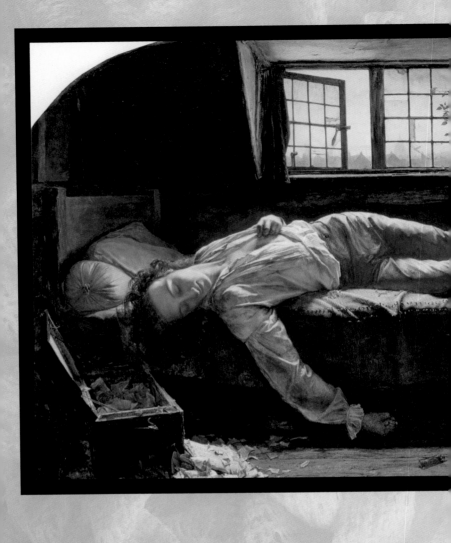

오직
젊은이에게만
어울리는 죽음

✦ 헨리 월리스(Henry Wallis)
✦ 채터튼의 죽음(The Death of Chatterton)
1856, 62.2×93.3cm, 테이트모던(영국 런던)

좁고 어두운 지붕 밑 다락방에서 한 청년이 스스로 목숨을 끊었다. 그 역시 밝은 햇살이 있는 창밖으로 나가고 싶었을 게다. 빛이 닿는 인생을 살고 싶었지만 결국 세상의 인정을 받지 못한 채 비참한 죽음을 택했다.

그런 비극적인 인생에 어울리는 날씬한 팔다리가 로맨틱한 분위기를 풍기고 있다. 앞을 풀어헤친 흰 셔츠, 하얗고 긴 양말, 그리고 하반신에 딱 붙는 푸른 반바지까지. 젊음과 아름다움이라는 지원군이 없으면 도저히 어울리지 않을 평범한 차림이다.

청년의 이름은 토마스 채터튼<sup>Thomas Chatterton, 1752~1770</sup>, 실존인물이다. 이 그림이 그려지기 약 한 세기 전인 1770년 런던의 빈민가에서 쥐약(비소)을 마시고 자살했다. 겨우 열일곱 살이었다.

그는 자신이 쓴 시를 묶어 '교회의 기록보관실에서 발견한 고문서'로 꾸며 출판하려고 했었는데 그만 발각되고 말았다. 팔리지 않는 문필가이자 위작자의 마지막은 비극이었다. 아름다운 젊음은 펴보기도 전에 굶주림과 빈곤 속에서 저물어야만 했다.

그토록 바랐던 명성은 죽은 뒤에야 겨우 얻을 수 있었다. 얄궂게도 그가 꾸며낸 시가 훌륭하다는 평가를 받았던 것이다. 오늘날에는 낭만주의를 앞질러 등장한 조숙한 천재로 인정받고 있으니 사람의 운명은 모를 일이다.

화가는 전설 속의 시인이 숨을 거둔 장면을 마치 역사화처럼 그렸다. 스케치를 위해 실제로 시인이 살았던 하숙방을 방문하기도 했단다. 엉성한 침대, 싸구려 가구, 창으로 내다보이는 풍경, 비소가 담겼던 병. 그리고 죽기 전에 찢어버린 원고가 바닥에 흩어져 있다. 배경은 완벽하다.

다음은 시인의 이미지에 어울리는, 꿈을 꾸는 듯한 풍모의 모델이 필요했다. 그리고 찾아냈다. 조지 메러디스[George Meredith, 1828~1909]가 그이다. 채터튼과 마찬가지로 무명의 젊은 작가였던 메러디스는 월리스의 요청에 따라 죽음의 포즈를 취했다.

화가는 완성된 작품을 로열 아카데미의 전시회에 출품했고, 이 작품은 화가 월리스의 대표작이 된다. 모델인 메러디스에게 감사의 절이라도 해야 할 노릇이다. 하지만 2년 뒤 월리스는 메러디스의 아내를 데리고 도망쳐버렸다!

하지만 메러디스는 그림 속의 이미지와도, 채터튼과도 달리 강인한 정신의 소유자였다. 쓰라린 경험을 소설로 썼고 사

랑하는 이를 만나 재혼도 했다. 나중에 메리트 훈장까지 받았으며 여든이 넘도록 장수를 누렸다. 그의 대표작인『에고이스트』는 나쓰메 소세키夏目漱石, 1867~1916의 소설『우미인초』에 영향을 준 것으로 알려져 있다.

당시만 해도 사람들은 셔츠를 속옷으로 생각했다. 그
러니 죽음을 앞둔 소년은 실내복 차림이었다는 게 정
확하다. 진짜 상의는 화면 오른편 의자 위에 있다. 시
인이 아무렇게나 벗어놓은 붉은 빛이 도는 보라색 옷
이 그것이다.

그림을 그린 화가는

**헨리 월리스**(Henry Wallis), 1830~1916.
영국의 라파엘전파<sup>Pre-Raphaelites, 르네상스 이전의 미술로 돌아갈 것을
주장했던 유파</sup> 화가이자 작가, 그리고 수집가였다.
주요 작품으로 「돌 깨는 사람」(1857) 등이 있다.

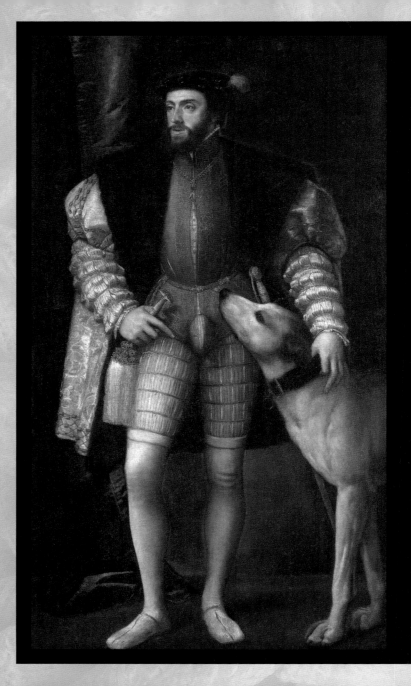

# 이보다 더한 악취미는 없다

✛ 베첼리오 티치아노(Vecellio Tiziano)

✛ 개를 데리고 있는 황제 카를 5세의 초상(Emperor Charles V with a Hound Titian)

1533, 194×112.7cm, 프라도미술관(스페인 마드리드)

스페인을 강대국으로 만든 신성 로마제국의 황제 카를 5세 ·
Charles V, 1500~1558. 그러나 그를 주인공으로 한 이 그림은 어딘지
모르게 곤충이 떠오른다. 상반신은 괴상할 정도로 팽창해 있
는데 비해 하반신은 너무 홀쭉해서일까? 덩치 큰 사람이었다
면 미식축구 선수처럼 보였을 차림이다.

당시의 왕후귀족들은 이처럼 어깨와 팔, 배에 보조재를 빵
빵하게 채워 넣은 옷을 즐겨 입었다. 인간의 실제 몸 라인과
동떨어진, 압도적으로 과장된 윗옷을 좋아했던 것이다. 대체
왜였을까?

이런 옷을 입으면 당연히 몸을 움직이기 어렵다. 그래서 동
체 부분과 소매 등에 앞서 나왔던 슬래시를 잔뜩 만들었다.
신축성 없는 옷감을 보완하기 위해서다. 슬래시의 틈으로는
값비싼 리넨linen 속옷이 보이도록 해 디자인의 장식성을 높이
는 효과도 냈다. 한데 허리 위쪽의 호화로운 변형에 허리 아래
쪽은 무엇으로 대항해야 할까?

현대인의 감각으로는 낯 뜨거운 노릇이지만 당시 사람들은
특대의 코드피스야말로 최적의 조합이라 생각한 것 같다. 인

류의 선조는 무화과 잎을 썼는데, 이는 성性을 가리기 위해서였다. 그러니 그것을 한껏 돋보이도록 강조하는 것은 그야말로 발상의 전환이다.

이 그림에서도 황제가 부러 오른손 검지손가락으로 그것을 지칭하고 있다. 애견 또한 코끝으로 가리키고 있다. 싫어도 눈길을 끈다. 사실 눈길을 끄는 정도가 아니라 눈이 가서 박힐 지경이다. 보고 싶지 않아도 말이다.

이처럼 코드피스를 도드라지게 하는 유행도 스위스 용병들에게서 유래한 것 같다. 그들은 전장에서 자신의 소중한 곳을 보호하기 위해 금속으로 만든 코드피스를 사용했다. 일종의 갑옷이었고 멋보다는 기능이 우선이었다. 그런데 이것이 '멋있다'고 여겨져 금세 지배계급으로 확산되었다. 소재도 목면木綿이 되었다가 비단이 되었다가 단자緞子가 되었다가 모피가 되었다가 했다. 금실, 은실로 자수를 놓거나 모양도 고둥 모양이다 뭐다 버라이어티가 풍성했다.

아무튼 15세기에 시작되어 무려 200년 동안이나 온 유럽에서 크게 유행했기 때문에 점점 진화할 수 있었다. 비단과 깃털을 집어넣어 만든 것은 애교 수준이다. 마침내는 손수건과 금화, 과일까지 넣는 욕심 많은 사내도 있었다고 한다. 몇몇 점

잖은 이들은 '너무 허세를 부린다', '천박하기 그지없다'고 비난하기도 했지만 쇠귀에 경 읽기였다. 각선미의 일부로서 없어서는 안 될 장식으로 여겼던 것이다.

당시 여성들은 대체 어떤 기분으로 그것을 보았을까? 수수께끼다. 하지만 모든 패션에는 유행이 있듯 오만한 코드피스의 시대 또한 마침내 저물었다. 남성성을 한껏 과시하는 남성 한정의 이 패션 아이템은 지금은 흔적도 없이 사라졌다. 당장은 부활할 기미도 없어 보이니 참으로 다행이 아닐 수 없다.

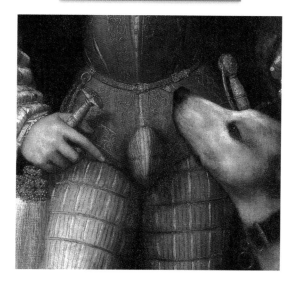

코드피스를 일본어로 옮길 때는 샅주머니<sup>股袋</sup>라고 한
다. 이 또한 어감이 영 좋지 않다. 어떤 말을 써도 좋
을 것 같진 않다만.

그림을 그린 화가는

**베첼리오 티치아노**(Vecellio Tiziano), 1488?~1576.
베네치아에 전해진 플랑드르의 유채 화법을 계승하여 피렌체
파의 조각적인 형태주의에 대해 베네치아파의 회화적인 색채
주의를 확립한 이탈리아의 화가다. 고전적 양식에서 완전히 탈
피하여 격정적인 바로크 양식의 선구자 역할을 했다.
주요 작품으로 「성모의 승천」(1518), 「장갑을 낀 남자」(1518),
「거울을 보는 비너스」(1555경) 등이 있다.

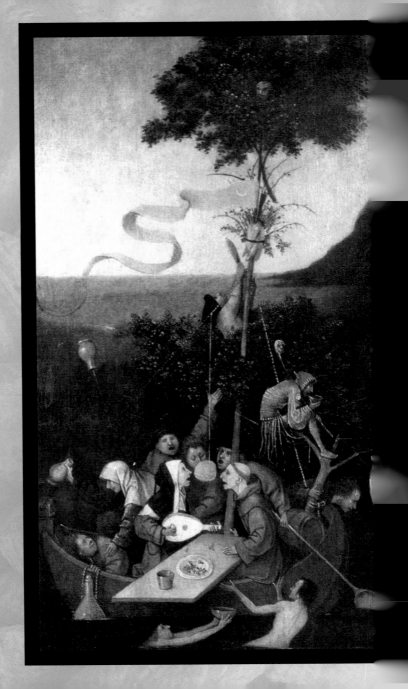

# 광대는 눈에 띄어야 한다

✚ **히에로니무스 보스**(Hieronymus Bosch)
✚ **바보들의 배**(The Ship of Fools)
1510~1515경, 56×32cm, 루브르박물관(프랑스 파리)

이 그림은 15세기의 독일 작가 세바스티안 브란트[Sebastian Brant, 1458~1521]의 우의시[寓意詩] '바보들의 배'에 영감을 받아 그린 것이다. 제작 연대가 모호해 확정할 수는 없지만 콘셉트는 같아서 바보들을 가득 실은 배가 '바보들의 나라'를 향해 출범한다는 내용이다.

예부터 배는 '교회'를 가리키는 상징이었다. 기이한 세계를 그린 화가 보스는 배의 한가운데에 수사[修士]와 수녀를 그려 넣어 '교회에 대한 비판'이라는 자신의 의도를 분명히 했다. 수녀가 연주하는 류트[lute, 발현악기의 하나]와 접시에 담긴 체리는 둘 다 음락[淫樂]을 상징한다.

당시 교회는 면죄부를 남발하는 등 타락이 극심한 상황이었다. 그리고 얼마 지나지 않아 루터[Martin Luther, 1483~1546]가 가톨릭에 이의를 제기(프로테스트)하여 마침내 신교를 수립하게 된다.

그건 그렇고 그림 속 남자들의 패션을 보자.

화면 한가운데를 기준으로 오른편에 혼자 앉아 있는 사내가 우리가 살필 인물이다. 배의 뒷부분에 있는 통에서 뻗어 나온 나뭇가지에 앉아 고독하게 술을 마시고 있다. 그는 궁정의

어릿광대이다. 광대가 입고 있는 의상은 이른바 업무복이라고 말할 수 있다.

우선 머리에는 후드를 썼다. 후드에는 우둔함을 상징하는 나귀의 귀가, 얼굴 주변에는 방울이 달려 있다. 길쭉한 윗옷 끄트머리는 깔쭉깔쭉하게 잘려 있어 걸을 때마다 너풀너풀 나부꼈을 것이다. 우스꽝스러운 머리가 달린 긴 지팡이는 왕의 상징인 왕홀王笏을 흉내 낸 것이다.

어릿광대의 기원은 심신장애자였다고 한다. 왕후귀족은 그들을 풀pool, 바보이라고 부르며 궁정과 저택에 여럿 데리고 있었다. 그렇게 하는 것이 당시의 기독교적 미덕이었기 때문이다. 궁정 광대가 정착한 것은 12세기 무렵이다. 그리고 점차 엔터테이너로서의 색깔이 뚜렷해졌다.

지금으로 말하자면 흉내 내는 장기나 코미디언적인 재능, 춤과 노래, 이 밖에 아크로바틱 기술도 있었다. 여기에 재치 있는 말대답과 풍자 능력 따위가 요구되었다. 쉽게 셰익스피어William Shakespeare, 1564~1616의 『리어왕』에 등장하는 광대를 떠올리면 된다. 따라서 멍청하기는커녕 지능이 상당히 높아야 하는 전문직이 되었다. 민중은 광대를 학대받는 사람의 편으로 여겨 좋아했다.

중세에는 정신질환을 앓는 사람도 광대와 마찬가지 이름 (풀)으로 불렸다. 그래서 '풀은 표식을 지니지 않으면 안 된다' 는 취지로 궁정 밖에서도 광대 복장을 강요받았다. 브란트의 저서에 삽입된 목판화에도 나귀의 귀가 달린 후드를 쓴 사람들만이 배에 타고 있다.

가련한 사람들? 아니, 그렇게만 보기에는 인간 세상이 그리 만만치 않다. 어디든 빠져나갈 구멍은 있는 것이다. 일단 바보라고 인정되어 그 제복을 걸치면 누군가에게 해를 끼쳐도 책임을 묻지 않았다. 온전한 정신으로는 도저히 암흑의 중세를 버틸 수 없다고 생각한 지혜로운 자가 일부러 바보로 살아가는 경우도 적지 않았다.

광대 패션이 스스로의 존재를 숨기는 구실이 되었던 것이다.

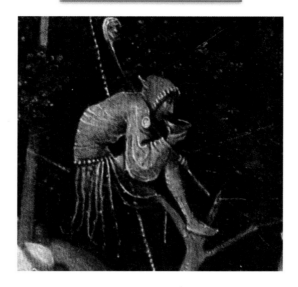

광대는 비웃음의 대상이기도 했지만 동시에 두려움을 불러일으키기도
했다. 기이함, 사악함, 이단 등을 곧잘 연상시켰기 때문이다. 피에로의
얼굴 역시 다르게 해석된다.

그림을 그린 화가는

**히에로니무스 보스**(Hieronymus Bosch), 1450~1516.
초현실주의의 선구자로 기괴하면서도 기발한 그림을 많이 그렸다. 생애에 대해 알려
진 바가 거의 없고, 작품 또한 동시대 다른 화가들의 경향과 뚜렷한 차이가 있어 미술
역사상 가장 신비에 싸인 인물 중 한 사람이다. '보스'라는 이름 또한 자신의 출생지
인 네덜란드 남부의 스헤르토헨보스에서 따왔는데 한평생 그곳에 살기도 했다. 초현
실주의 화가들에게 끊임없는 영감을 주었다.
주요 작품으로「동방박사의 경배」(1495경),「가시면류관을 쓴 그리스도」(1480),「일곱 가
지 대죄와 네 가지 종말」(1480~1490),「최후의 심판」(1504),「쾌락의 정원」(1510) 등이 있다.

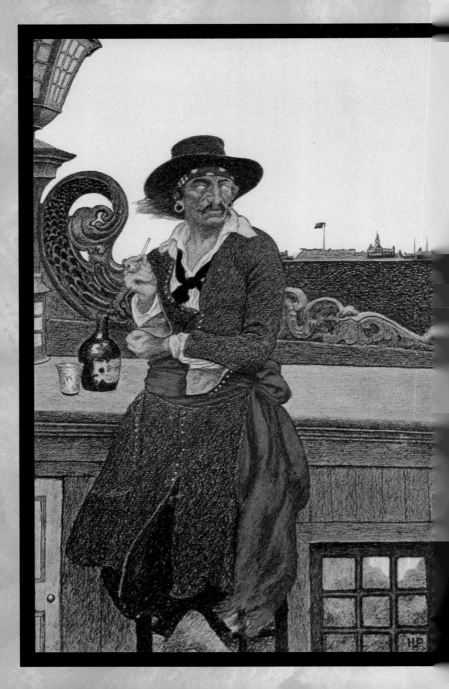

# 해적다움이란

✤ **하워드 파일**(Howard Pyle)

✤ **키드 선장**(Captain William Kidd)

1911경, 국립해양박물관(영국 런던)

마을에는 도적이 있고 산에는 산적이 있다. 그리고 바다에는 해적이 있다. 그런데 다른 도둑(?)들과는 달리 유독 해적에 대해서는 로망이 이어져 내려오는 것 같다. 그 인기 또한 단연 압도적이다. 그들의 무대가 넓고 자유로운, 또 신비한 매력까지 갖춘 바다라는 점뿐 아니라 '패션'에도 신경을 썼던 덕택이리라. 소설에서는 『보물섬』의 존 실버나 『피터팬』의 후크 선장, 영화에서는 「캐리비안의 해적」의 캡틴 스패로우, 그리고 게임에서는 '바이킹' 등등.

어느 인물이나 모두 개성이 흘러넘친다. 적색과 백색 보더 셔츠border shirts를 입고 바다 사나이 전매특허인 콧수염과 턱수염을 흩날린다. 옷차림만이 아니다. 긴 머리를 땋아 묶었거나, 왼손에 철 후크를 장착하고 있거나, 검은 안대를 하거나, 해골 모양이 붙은 모자를 쓰고 있다. 아무튼 한눈에 해적임을 알수 있다. 그게 좋다. 이 그림은 미국의 인기 일러스트레이터 하워드 파일이 상상력을 발휘하여 그린 것이다. 17세기에 실제로 존재했던 스코틀랜드 태생의 해적 윌리엄 키드William Kidd, 1645~1701, 일명 캡틴 키드의 늠름한 모습을 담았다.

바닷바람에 시달린 사나이답게 그을린 얼굴, 어찌 보면 험악해 보이기도 한다. 두터운 입술 위쪽에는 팔자수염이 무성하다. 눈빛이 날카로운 전형적인 악당 얼굴이라고 할까? 검고 자그마한 모자는 흔해빠진 것이지만 그 밑으로 보이는 물방울무늬의 붉은 반다나<sup>bandana, 스카프 대용의 큰 손수건</sup>와 커다랗고 둥근 귀걸이가 범상치 않은 분위기를 자아낸다. 흰 셔츠와 회색의 긴 윗옷은 수수하지만 이를 단번에 만회하려는 것처럼 새빨갛고 널찍한 새시를 허리에 감아 길게 늘어뜨렸다. 게다가 손에 든 담뱃대와 곁에 놓인 술까지. 이 또한 이미지 그대로의 고전적 해적이다.

존재했던 수많은 해적 중 키드의 이름만이 유독 널리 알려진 것에는 그의 뛰어난 패션 센스 덕도 있겠지만 이 때문만은 아니다. 애초에 그는 무역선의 선장으로 사략선 단속 허가증을 얻어 해적 퇴치의 임무를 수행하고 있었다. 사략선이란 국왕의 허락을 받아 적국의 선박을 포획할 수 있는 권리를 가진 개인 소유의 무장 선박이다. 그러나 기술도 장비도 마땅치 않던 시대에 배 한 척에 운명을 걸어야 하는 위험에 비해서는 벌이가 형편없었다. 결국 키드는 스스로도 해적이 되었다. 미이라를 파내러 간 사람이 미이라가 된 셈이다.

해적이 된 키드는 결국 처형으로 파란만장한 생을 마감하게 된다. 그리고 처형당하기 직전, 자신이 어마어마한 보물을 숨겨두었다는 말을 남겼다. 예상 가능하듯 커다란 소동이 벌어진다. 세계 곳곳에서 모여든 사람들은 키드의 보물을 찾으려 혈안이 되었다. 이 이야기는 에드거 앨런 포<sup>Edgar Allan Poe, 1809~1849</sup>의 미스터리 소설 『황금벌레』에도 등장한다. 키드가 묻은 금을 둘러싼 암호 풀이에 대한 것이다. 또 로버트 스티븐슨<sup>Robert Louis Balfour Stevenson, 1850~1894</sup>의 소설 『보물섬』의 모티브가 되기도 했다. '키드가 일곱 개 바다를 휩쓸고 다니면서 자신이 약탈한 근처 섬에는 반드시 보물을 묻었다'는 등, 이야기는 점점 커져갔다. 종국에는 일본 가고시마 어딘가에도 그가 숨긴 보물이 있다는 소문까지 나돌았다. 전문적인 보물 사냥꾼이 아니라도 충분히 가슴 뛰게 하는 이야기임에 틀림없다.

역사상 가장 낭만적인 전설은 아직도 풀리지 않아 더욱 매혹적이다. 그가 거짓말을 한 것인지 아니면 미지의 땅 어딘가에 100만 파운드에 이르는 보물이 아직도 숨겨져 있을지는 알 수 없다. 하지만 300년이 흐른 지금까지도 우리를 두근거리게 한다.

오늘날에는 세계 어디에서나 해적 의상을 쉽게 구할 수 있다. 검은 안대와 새빨간 새시 또한 여전히 인기 높다. 그런 것을 보면 캡틴 키드의 전설은 아직 유효한 것 같다.

그림을 그린 화가는

**하워드 파일**(Howard Pyle), 1853~1911.
어릴 때부터 책과 그림을 좋아했던 소년은 성인이 된 이후 잡지 '하퍼스 위클리'에 로빈 후드 전설에 대한 글과 그림을 기고해 큰 인기를 끌었다. 이후 『하워드 파일의 해적 이야기』, 『환상의 시계』, 『은손의 오토』, 『아서 왕과 그의 기사들』 등과 같은 작품들을 차례로 출간해 명성을 굳혔다. 미국적인 화풍을 개척하고 확립했으며 아동 문학에 지대한 공헌을 한 것으로 평가받는다.

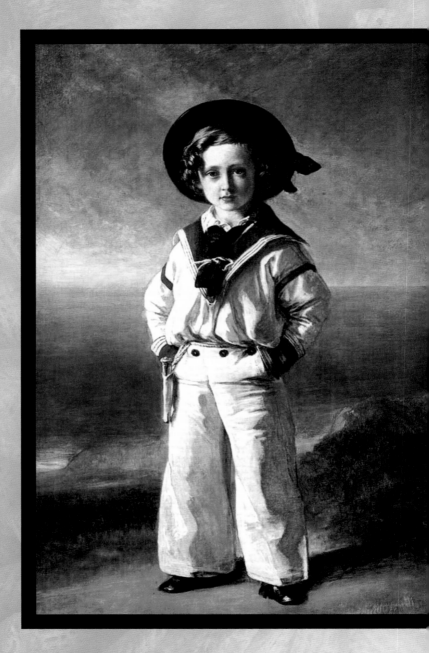

# 세일러복을 입은 왕자

✛ **프란츠 빈터할터**(Franz Xaver Winterhalter)
✛ **앨버트 에드워드 왕자**(Albert Edward, Prince of Wales)
1846, 127.3×88.3cm, 더로열컬렉션(영국 런던)

동네에서 흔히 볼 수 있는 평범한 아이가 아니다. 뽀빠이의 소년 시절도 아니다. 번영을 과시하던 대영제국의 왕위 계승자로 빅토리아 여왕<sup>Queen Victoria, 1819~1901</sup>이 서거하면 다음 왕이 될 앨버트 에드워드, 뒷날의 에드워드 7세<sup>Edward VII , 1841~1910</sup>의 소년기 모습이다.

1846년, 가족과 함께 왕실 요트에 탄 다섯 살의 왕자가 선내 파티에 나타났다. 왕자의 최신 패션을 본 귀족들은 다들 귀엽다며 감탄과 찬사를 이었다.

어떤 옷이었을까? 소년은 위아래 모두 흰색을 택했다. 하지만 단조롭지 않았던 것은 감색 세일러 칼라와 멋진 목수건 덕분이었다. 바지 또한 아랫단이 넓어지는 나팔바지, 둥근 모자도 맞춰 써 멋을 부렸다. 확실히 사랑스럽기 이를 데 없다. 인기 화가 빈터할터가 얼른 왕자의 초상화를 그렸다고 한다.

당시는 아직 해군 제복이 없던 시기로 해군 사병들은 제각각으로 입었다. 갑판복으로는 세일러복을 많이 택했다. 세일러복의 상징처럼 여겨지는 가슴께에 깊이 파인 역삼각형은 사실 파도에 휩쓸렸을 때 곧바로 벗을 수 있도록 고안된 것이

다. 그야말로 바다 사나이에게 걸맞는 맞춤옷 같았다.

하지만 에드워드 왕자가 입음으로써 아이가 입어도 나름의 독특한 매력이 드러난다는 것을 보여주었다. 때문에 상류계급부터 그렇지 않은 계급까지 점차 세일러복을 자주 입게 된다. 주로 남자 아이의 패션으로 애용되었다.

이어지는 이야기가 있다. 이윽고 영국 해군이 정식으로 세일러복을 제복으로 채택했다. 세계의 바다를 제패했던 영국의 해군복이었으니 금방 다른 나라에서도 흉내를 냈다. 보통이라면 거기서 끝났을 터인데 세일러복의 위력은 멈출 줄을 몰랐다. 19세기 말부터 20세기에 걸쳐, 소년뿐 아니라 소녀에게도 인기를 끌었다. 여자 아이의 경우 아래는 바지 대신 치마를 입었다. 그리고 마침내는 성인 사이에도 크게 유행하게 된다.

'영국, 프랑스는 물론 세계 각국의 해안이 세일러복 차림의 남녀노소로 가득하다'며 놀라워하는 기사가 '모드지'에 실린 적도 있다. 남자의 패션일 터인데 남녀불문하고 아이들부터 노인들까지, 서양인도 동양인도, 그야말로 어중이떠중이 모두 착용한 예는 달리 찾기 어렵다. 애초에 누가 입어도 어울리는 옷 자체가 드물지 않을까. 어울리지 않아도 개의치않고 입었을런지도 모르지만.

덧붙이자면 이 시기에 세일러복은 빈 소년 합창단의 제복으로도 채택되었다. 빈 소년 합창단은 합스부르크 가문과 함께 시작되어 합스부르크 가문의 종언과 함께 그 명맥도 끊어질 뻔했지만 아이러니하게도 미성의 소년들이 입은 세일러복 덕분에 인기를 회복한다. 정말 대단한 노릇이다.

유행의 이유를 찾자면 앨버트 왕자의 매력 덕분일까? 그러나 주자[朱子, 1130~1200]의 권학가[勸學歌]에 나오는 말처럼 소년은 늙기 쉽고 학문은 이루기 어려운 법인가 보다. 그림 속에서는 이리도 귀여운 앨버트 왕자가 성장하면서는 주색잡기에 빠져 여왕을 한숨짓게 만들었다. 별처럼 많은 애인 중에서 그가 가장 사랑했던 상대는 마지막 정부였던 앨리스 케펠 부인이다.

그리고 그의 증손녀가 누구냐 하면, 바로 영국의 왕세자 찰스[Charles Windsor, 1948~]와 재혼한 카밀라[Camilla Parker Bowles, 1947~]이다.

실은 필자 또한 고등학교 시절 교복으로 세일러복을
입었다. 여름에는 흰색, 겨울에는 검은색, 이렇게 두
종류였다.

그림을 그린 화가는

**프란츠 빈터할터**(Franz Xaver Winterhalter), 1805~1873.
독일의 화가 겸 판화가로 프랑스 궁정화가로 임명된 이후 국왕
루이 필리프<sup>Louis Philippe, 1773~1850</sup>의 가족들을 위한 초상화를 30
여 점 가량 제작하였다. 이로써 전 유럽에 왕족, 귀족들의 초상
화 전문화가로서 인기를 얻게 되지만 미술계에서의 평가는 좋
지 않았다.
주요 작품으로 「시녀에 둘러싸인 외제니 황후의 초상」(1855),
「엘리자베트 황후의 초상화」(1865) 등이 있다.

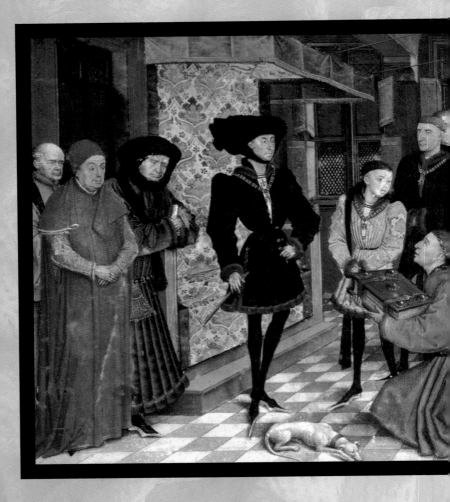

이렇게까지
뻔족할 필요는 없는데

✚ 로히어르 판 데르 베이던(Rogier van der Weyden)
✚ 책을 헌정받는 필리프 선량공(The Chronicles of Hainaut)
　1448, 44×31.2cm, 벨기에왕립도서관(벨기에 브뤼셀)

　『에노 연대기』의 첫 페이지에 실린 세밀화이다. 장면은 프랑스 부르고뉴 지방의 공작 필리프 선량공善良公, Philippe le Bon, 1419~1467이 책의 사본을 헌정받는 내용이다.

　주인공은 한눈에도 찾을 수 있다. 화면 한가운데 서서 한껏 포즈를 취하고 있는 이가 필리프 선량공이다. 그리고 필리프 선량공이라면 역시 검은색이다. 그림에서도 머리끝부터 발끝까지 온몸을 검정 일색으로 입었다. 그가 검은 옷을 고집한 데에는 가슴 아픈 이유가 있다. 아버지가 암살당했던 충격 때문에 이후로도 줄곧 검은 상복 차림을 고수했던 것이다. 그런데 아이러니하게도 이 모습이 무척 멋져 보였던 터라 흉내 내는 사람이 연달아 나왔다.

　그중에서도 스페인 사람들에게 크게 영향을 끼쳤다. 훗날 스페인 국왕 펠리페 2세Felipe II, 1598~1621가 '검은 박쥐'라 불렸던 것 또한 검은색으로만 입었기 때문이다. 일단 검은색에 대한 이야기는 여기까지만 하자.

　말하고 싶은 것은 신발이다. 물론 신발도 검은색이기는 하지만 색보다 모양이 더 눈길을 끈다. 그림에 등장하는 인물들

모두가 놀랄 만큼 끝이 뾰족한 신발을 신고 있다. 역시 중세로구나, 고딕이구나 싶어진다. 왜냐하면 이 뒤로는 이렇게나 끝이 뾰족한 신발은 없었기 때문이다.

15세기에 크게 유행했던 이 뾰족한 신발은 풀렌<sup>poulaine</sup>이다. '폴란드풍'이라는 의미로 부르고뉴가 아니라 폴란드에서 처음 시작된 것으로 알려져 있다. 일찍이 12세기 무렵에 생겨난 것 같다. 십자군이 동방에서 가져왔다는 설도 있다.

입고 있는 의상, 몸에 걸친 보석과 장신구, 그리고 신고 있는 신발이 상대를 위압하는 도구이기도 했던 시대. 노동에 맞지 않는 모습일수록 신분 지위가 높게 보였고 또 존경받았다. 당연히 신발 끝도 길면 길수록 '귀하신' 것이었다.

그러나 높으신 분들의 패션을 격에 맞지도 않게 흉내 내는 아랫사람들도 당연히 있기 마련이다. 서민들도 귀족을 따라서 뾰족한 신발을 신기 시작했다. 그러니 '아랫것들'을 내려다보며 깔보고 싶었던 '귀하신 분들'은 재미가 없었다.

고민 끝에 신발에도 계급 차를 두기로 했다. 신발의 앞부분을 두고 서민의 경우 발 길이의 0.5배, 기사는 1.5배, 귀족은 2.0배로 달리 정했다. 지역에 따라 너무 뾰족한 신발에는 세금을 매기기도 했다니 일종의 사치 금지령 같은 것이다. 기록에

따르면 끄트머리에 둥근 장식을 달거나, 길이가 2피트(약 60센티미터)나 되는 것까지 있었다고 한다.

그런 걸 신고 넘어지지 않고 걸어 다닌 것만으로도 용하다 싶다. 아니 실은 꽤 불편했으리라. 때문에 끄트머리가 앞쪽으로 똑바로 뻗기만 한 게 아니라 위를 향해 굽은 유형도 나왔다. 중세 고딕 성당의 탑처럼 신발의 굽은 그 끝도 하늘로만 뻗어 올라갔다. 마침내는 이 또한 감당하기 어려워서 끄트머리를 끈으로 묶어 무릎이나 장딴지에 동여매었다.

이래서야 신발인지 뭔지 알 수도 없다. 멋있어 보이기는커녕 꼴사나울 지경이다. 아마도 이런 연유로 뾰족한 신발은 사라지고 만다.

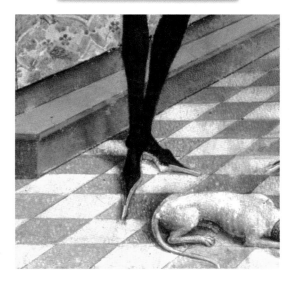

흥미롭게도 풀렌은 남성만 좋아했던 신발이다. 그 시대의 여성은 남성만큼 풀렌에 열광하지 않았다. 그러니 세월이 지나면 다시 또 뾰족한 남자 신발을 볼 수 있을지도 모르겠다.

그림을 그린 화가는

**로히어르 판 데르 베이던**(Rogier van der Weyden), 1400~1464.
절제된 감성과 섬세하고 정밀한 표현력으로 전통적인 종교화 및 초상화에 새로운 사실성을 부여한 15세기 플랑드르 화가이다. 강렬하지만 절제된 감성을 잘 담아 북유럽 르네상스 미술을 대표하는 미술가로 평가된다.
주요 작품으로 「독서하는 막달레나」(1435), 「성모를 그리는 성 루카」(1435~1440), 「십자가에서 내려지는 그리스도」(1435~1440), 「여인의 초상」(1460) 등이 있다.

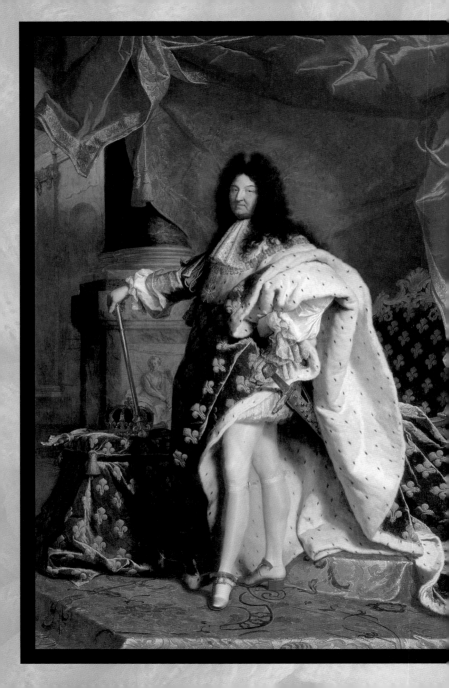

# 아름다운 다리를 돋보이는 데는
## 역시 강렬한 빨강

✚ 이아생트 리고(Hyacinthe Rigaud)
✚ 루이 14세의 초상(Portrait de Louis XIV)
1701, 277×194cm, 루브르박물관(프랑스 파리)

계속해서 신발이다.

고대의 신발은 오로지 발바닥이 다치지 않도록 보호하기 위함이 존재의 이유였다. 비슷한 것을 찾자면 우리가 여름철에 신는 샌들 형태라고 할까. 그러던 것이 이윽고 발 전체를 덮는 모습이 되었다. 그리고 계급사회가 형성되면서 패션의 필수 아이템으로 자리 잡았다. 중세의 괴상하게 뾰족한 신발에 대해서는 앞서 다루었다. 이번에 다룰 신발은 그 시대로부터 150년 정도 지난 시점이다.

궁정의 신발이 어찌 바뀌었는지는 이 초상화 한 점이 친절히 알려준다. 주인공은 왕 중의 왕, 17세기 유럽의 세력 지도를 바꿔놓은 프랑스의 위광威光으로 주위를 눈부시게 만든 태양왕 루이 14세Louis XIV, 1638~1715이다. 그림이 그려질 당시 그의 나이는 예순셋이었다. 요란하게 크고 새까만 가발과 희고 섬세한 레이스로 된 크라바트는 살짝 어긋나는 느낌이지만 모른 척 넘어가자. 그 정도야 주인공의 압도적인 존재감으로 메울 수 있다.

태양왕은 중량감 가득한 가운을 젖혀 보인다. 흰 담비 털로

된 안감이 보이지만 정작 눈길을 끄는 것은 그의 늘씬한(?) 각선미라고나 할까. 오늘날 60대 남성이 이런 타이츠와 신발을 신고 걸어 다닌다면? 도저히 상상할 수도, 용납할 수도 없다!

루이 14세의 하이힐은 고딕풍 풀렌과 견주어도 지지 않을 만큼 강렬하다. 애초에 힐이 높아진 것 자체가 17세기 들어 발목 깊은 구두가 나오면서이다. 그 사이엔 발뒤꿈치를 높일 뿐 아니라 중앙부, 즉 발끝과 발뒤꿈치 사이를 높인 구두도 있었다. 마치 뚱뚱한 팽이 같은 모습인데 신을 때 느낌이 어떤지 물어보고 싶을 지경이다.

이럭저럭 시행착오를 거쳐 루이 14세 시대에는 상류계급의 힐 높이는 이 정도로 하자고 어느 정도 일단락된 것 같다. 당연하게도 뜻밖에 벗겨지거나 발을 헛디딜 위험이 생겼다. 때문에 발등을 단단히 조일 무엇인가가 필요했다. 끈을 매는 부분과 끈에 공을 들이면서 신발은 더욱 화려해졌다. 그래서 버클, 장미매듭, 여러 소재의 리본 따위로 그것을 장식하기 시작했다.

태양왕이 신은 부드러운 가죽구두는 물론 꽤나 값이 나가는 것이었다. 사각 버클에는 보석을 박아 넣었고, 윗부분에는 더욱 새빨간 리본으로 힘을 주었다. 힐의 붉은색과 공명하여

무척 돋보인다. 당시 신발의 가장자리와 힐에 붉은색을 쓰는 이는 오로지 궁정귀족뿐이었다. 요컨대 신발에 들어가는 붉은색은 특권의 상징이었다. 그림 속의 국왕이 몸을 홱 틀어 힐을 이쪽으로 보여주는 것도 당연하다.

그러나 설사 태양왕이라도 불편은 있었다. 이 시대의 구두 장인들은 아직 좌우가 같은 모양의 신발밖에 만들 수 없었다. 오늘날처럼 오른발과 왼발의 모양에 맞춘 한 쌍으로 된 구두가 나타난 것은 19세기가 되어서다. 태양왕뿐 아니라 뒷날 프랑스 왕비가 되는 마리 앙투아네트[Maria Antonia Anna Josepha Joanna, 1755~1793]도 발에 맞춘 신발을 신기보다는 신발에 발을 맞추고 살았던 것이다.

여성이 다리를 보이게 된 것은 20세기 이후다. 따라서 이전까지 각선미는 남성에게만 해당되는 말이었다. 대체 어떤 기준으로 그 아름다움을 판단했을까.

그림을 그린 화가는 ────────

**이아생트 리고**(Hyacinthe Rigaud), 1659~1743.
프랑스 루이 14세 시대의 화가로 그가 그린 루이 14세 초상화가 베르사유궁 옥좌실에 걸릴 정도로 왕의 총애를 받았다. 이를 계기로 전 유럽에 그의 이름이 퍼졌는데, 고객들 거의가 상류계급층이었다. 그의 화풍은 플랑드르와 네덜란드의 대가들의 영향으로 색채와 명암 등의 변화에 유의했으며 18세기 회화에 새로운 방향을 열었다.
주요 작품으로 「화가의 어머니 리고 부인」(1695) 등이 있다.

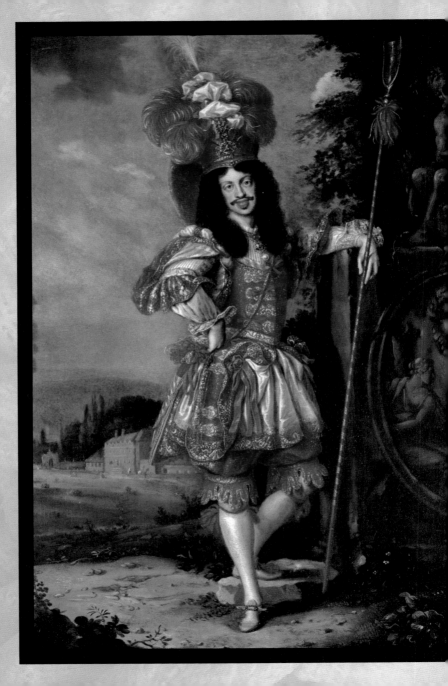

# 태양왕에 질 수 없다

✛ 얀 토마스(Jan Thomas)

✛ 연극 '갈라테이아'에서 강의 신 아키스로 분장한 레오폴트 1세
(Leopold I as Acis in the play 'La Galatea')

1667, 33.3×24.2cm, 빈미술사박물관(오스트리아 빈)

이번에 등장한 인물 또한 차림이 화려하긴 한데 어째 화려하다 못해 우스꽝스러울 정도이다. 언뜻 어느 시골 연극배우인가 싶기도 하다. 그러나 놀랍게도 신성 로마제국 황제 레오폴트 1세$^{Leopold\ I,\ 1640~1705}$의 모습이다. 그는 마리 앙투아네트의 어머니이자 오스트리아의 여제인 마리아 테레지아의 조부가 된다.

아니 그리 놀랄 일도 아니다. 왜냐면 모든 것이 과잉인 바로크 시대였기 때문이다. 왕실과 귀족 세계에서 남자는 여자보다 훨씬 화려하고 사치스럽게 꾸몄다.

얀 토마스가 그린 그림은 원래 두 점이 한 세트를 이룬다. 다른 한 점은 스페인에서 시집 온 지 얼마 안 된 레오폴트 1세의 아내 마르가리타 공주를 그린 것이다. 마르가리타는 또 그녀 나름으로 조국에서라면 생각할 수도 없을 만큼 야단스러운 옷을 입은 채 미소 짓고 있다. 말하자면 이들 초상화는 결혼 기념사진이라고 할 수 있다. 이들은 연극 주인공으로 코스프레를 하고 결혼 기념사진을 찍은 신혼부부인 셈이다.

이들이 분장한 역은 그리스 신화를 바탕으로 한 음악극 '라

갈라테아'에 나오는 미남 양치기 아키스와 바다 신의 딸 갈라테아이다. 미남이라는 말에 멈칫 하고 새삼 레오폴트를 다시 바라보게 된다. 혹시나 싶지만 역시나 전형적인 합스부르크 가문의 얼굴을 하고 있다. 명백한 미스 캐스팅이 아닐 수 없지만 넘어가자. 황제가 아니면 누가 주인공을 하겠는가. 애초에 어느 양치기가 이처럼 금으로 덮인 옷을 입을까. 양들조차 당황할 노릇이다.

원래 그리스 신화에서 아키스와 갈라테아의 운명은 비극으로 끝난다. 갈라테아를 짝사랑했던 외눈박이 거인 퀴클롭스가 커다란 바위를 던져 아키스를 죽이기 때문이다. 아키스가 죽은 자리에서는 샘물이 솟아났다. 하지만 이탈리아에서 만든 이 목인극牧人劇에서는 아키스와 갈라테아, 둘이서 힘을 합쳐 거인을 퇴치하는 해피엔딩이다.

서로에 대한 사랑을 통해 상대방과 자신의 조국을 잇는 가교가 되겠다는 뜻을 담고 있다. 오스트리아와 스페인의 관계가 이 결혼으로 더욱 긴밀해진다는 의미이다. 실인즉 양국은 이미 긴밀했다. 그리고 신혼부부의 관계도 그랬다.

왜냐하면 합스부르크 가문의 특징인 창백한 얼굴과 드러나는 혈관, 이른바 '푸른 피'를 지키기 위한 근친결혼이었기 때

문이다. 결혼으로 부부가 되기 이전에 이미 숙부와 조카인 두 사람이기에 그 긴밀함은 남달랐을 것이다. 내실은 끈끈한 혈족결혼이었지만 겉으로는 어디까지나 건전하고 유쾌한 축제 기분 만점의 결혼식이었다.

레오폴트 1세는 프랑스의 태양왕 루이 14세에 대해 경쟁심을 불태웠단다. 그래서 베르사유궁에서 열린 행사보다 훨씬 화려한 행사를 바랐다. 이 때문에 아키스와 갈라테아의, 즉 레오폴트와 마르가리타의 피로연은 무려 2년 가까이 이어졌다.

목인극을 비롯한 연극, 콘서트, 가면무도회, 발레, 불꽃놀이, 서커스, 유람 등이 끊이지 않았다. 레오폴트 1세는 두고두고 회자될 유럽 최대의 대축전을 열었던 것이다. 뒷날 바로크 대제라고 불리게 된 것도 납득이 간다.

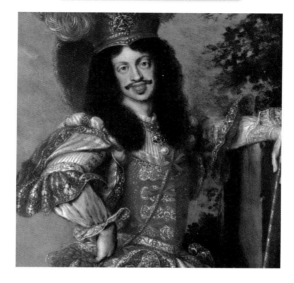

태양왕을 의식했다고는 하지만 레오폴트의 차림새는
정반대다. 어찌 보면 경박하다고 할 수 있다. 하지만
군주로서의 레오폴트는 현명했고 또 운도 좋은 편이
었다.

그림을 그린 화가는

**얀 토마스**(Jan Thomas), 1617~1673.
바로크 시대의 네덜란드 화가다.

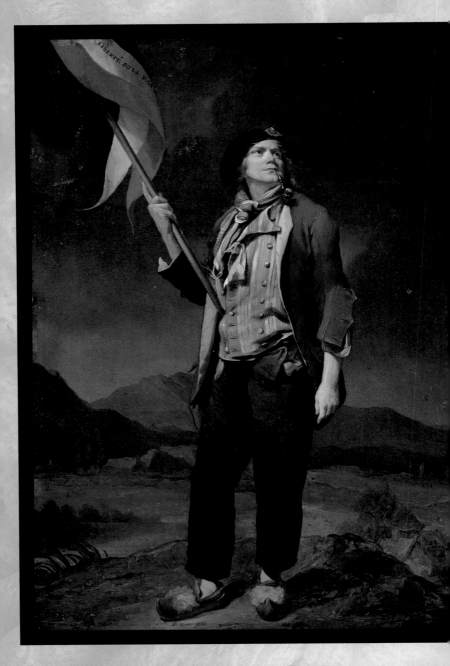

# 혁명이 낳은 바지

✚ 루이 레오폴 발리(Louis Leopold Boily)

✚ 상-퀼로트 분장한 가수 슈나르(The Singer chenard, as a Sans-Culottes)

1792, 33.5×22.5cm, 파리시립미술관(프랑스 파리)

자유, 평등, 박애를 상징하는 세 가지 색을 그려 넣은 프랑스 국기가 눈에 띈다. 이 국기를 들고 있는 청년을 바라보자. 목에는 수건을 감고 머리카락을 무신경하게 늘어뜨리고 있다. 짧은 조끼와 재킷, 긴 바지를 입었다. 신발은 굽이 낮은 나막신이다.

프랑스 혁명의 커다란 추진력이 된 도시의 수공업자와 소매상인, 지방의 소농 등, 이른바 '민중'의 전형적인 복장이다. 특히 긴 바지와 굽 낮은 신발이 혁명적 패션 자체이다. 사실 지금 우리 눈에는 이 차림이 너무도 평범하기에 대체 어디가 혁명적이라는 건지 좀처럼 납득이 가지 않는다.

프랑스어 '상-퀼로트sans-culotte'의 뜻을 살펴보자. sans은 '~없는'이란 뜻이고, culotte는 귀족이나 부유층이 입었던 반바지를 가리킨다. 즉 과격한 공화파를 가리키는 '상-퀼로트'는 애초에 반바지를 입지 않는 무리를 의미했다. 우아한 상류층이 오늘날 바지의 전신前身을 경멸하여 그렇게 불렀던 것이다. 그들에게는 신발까지 내려오는 긴 바지 같은 건 볼썽사납기 이를 데 없다고 여겼다. 그러니 다리를 전부, 혹은 반쯤 보여줘

야 고상하다고 할 수 있었다.

계급사회에서 의복은 스스로의 지위와 부의 증명이었다. 사람들은 상대의 호화로운 의복 앞에 절로 고개를 숙였다. 왕후 귀족과 고위 성직자, 대상인들이 여러 세기에 걸쳐 한껏 치장에 몰두했던 것은 전부 이 때문이다. 하지만 대혁명이 세상을 뒤집었다. 이제 패션은 정치적 신조의 표명 수단으로 바뀌었다. 반바지와 하이힐, 여기에 더해 분 바른 가발 따위를 걸친 자는 노상에서 두들겨 맞거나 때로는 단두대로 끌려가는 게 당연했다.

물론 하루아침에 바지가 길어진 것은 아니다. 혁명 자체가 내부 분열과 반동을 거듭했었기에 긴 바지 파가 처형당하기도 했다. 이윽고 1810년대에 들어 긴 바지 파가 완전히 승리하기 까지는 완고한 노인이나 모양 좋은 다리를 과시하고 싶은 젊은이들은 여전히 반바지를 고집했다. 따라서 양쪽이 뒤섞여 존재했다.

긴 바지를 둘러싼 유명한 이야기가 있다. 1797년 프로이센의 4대 국왕 프리드리히 빌헬름 2세<sup>Friedrich Wilhelm II, 1744~1797</sup>가 긴 바지 차림으로 유명 온천지를 산보했다. 완고한 보수파는 속으로는 왕이 긴 바지를 입다니 대체 공공장소에서 이게 무슨

창피인가 하며 눈살을 찌푸렸지만 동시에 더 이상 긴 바지의 흐름을 막을 수 없다는 것을 깨달았다.

이리하여 남자들은 다리를 숨기게 되었다. 그와 함께 화려하게 꾸미는 기쁨을 완전히 내팽개치고는 오늘날에 이르게 된다. 예전의 왕족과 귀족보다 훨씬 많은 재산을 가졌을 터인 현대의 기업가들도 청바지 차림인 세상이다. 본인이나 타인도 이를 아무렇지 않게 생각한다.

그건 그렇고 인간 사회는 참으로 기묘하다. 남자가 다리를 내놓았던 오랜 기간, 여자는 줄곧 다리를 숨겨왔다. 그리고 남자가 다리를 가리자 이제는 여자가 거침없이 다리를 드러내게 되었다.

화려함을 부정하려 들었던 복장이라면 역시 중국의 '인민복'을 들 수 있다. 어떤 의미에서는 그림 속 남자의 복장도 혁명기의 인민복이라고 할 수 있다. 그렇지 않은가.

그림을 그린 화가는

**루이 레오폴 발리**(Louis Leopold Boily), 1761~1845.
프랑스 혁명 시기의 파리 생활과 풍속을 풍자적으로 다룬 초상화로 널리 알려진 화가다. 일생 동안 약 5,000점의 초상화를 그렸는데 그중 500여 점이 파리 생활을 다룬 것이다.

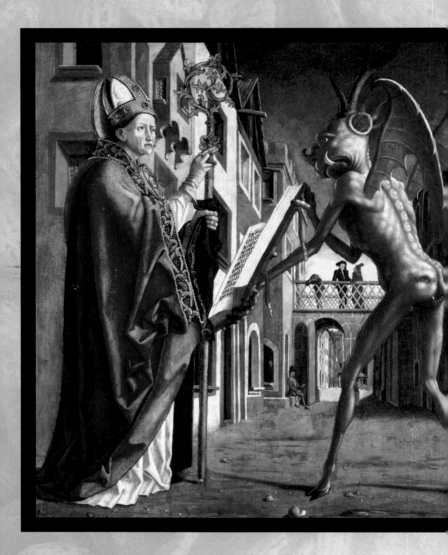

# 악마보다 화려해야 한다

✚ **미하엘 파허**(Michael Pacher)

✚ **성 아우구스티누스와 악마**(Church Fathers Altar. Right wing: St. Augustin and the devil)

1471~1475경, 103×91cm, 알테피나코테크(독일 뮌헨)

　고대 로마의 성인 아우구스티누스<sup>Aurelius Augustinus, 354~430</sup> 앞에
악마가 나타나서는 인간의 타락 행위를 열거한 두꺼운 책을
열어 보이고 있다. 거기에는 심지어 성인 아우구스티누스 본
인이 하느님께 올릴 기도를 빠뜨렸던 것까지 기록되어 있었
다. 하지만 그는 조금도 당황하지 않고 손가락 두 개를 세워
새로이 기도를 올렸다. 그러자 그의 죄목이 쓰여진 페이지는
순식간에 사라졌고, 악마는 화가 나 귀에서 불을 뿜었다.

　「성 아우구스티누스와 악마」는 이런 이야기를 그린 것이다.

　천사는 성<sup>性</sup>이 없고, 악마는 타락한 천사라는 전제에 따르
자면 악마의 차림새를 '남자의 패션'이라 단정할 수는 없다.
하지만 개성 넘치는 모습은 보면 볼수록 어딘지 인간적이고,
그리고 역시나 남성적이다.

　우선 온몸이 녹색이다. 죽음을 연상시키는 녹색 피부는 '지
옥의 주인'이라는 악마의 지위에 어울린다. 조금은 박쥐를 닮
았기도 하고 어찌 보면 커다란 이파리 같기도 한 날개가 등에
달려 있다. 툭 튀어나온 새빨간 눈알, 둥그렇게 휘어 올라간
엄니, 사슴과 닮은 뿔, 그리고 길쭉한 다리에는 악마의 필수품

인 산양의 발굽이 박혀 있다. 등줄기는 뼈가 울퉁불퉁하게 도드라져 엉덩이께까지 내려와서는 코가 되어, 또 하나의 얼굴을 만들었다.

이렇게나 개성 넘치는 악마에게 인간의 밋밋한 나체가 상대가 될 리 없다. 그래서 기원후 4세기에 태어난 히포<sup>hippo</sup>의 주교 아우구스티누스는 화가가 살던 15세기 후반의 화려한 법의를 걸치고 대항한다. 이 또한 군복에 필적하는 남자의 패션이다.

우선 물고기 머리 같은 모양의 끝이 뾰족하고 커다란 주교관을 머리에 썼다. 보석을 박은 주교관은 틀림없이 악마의 뿔보다 멋지다.

옷을 보자. 복사뼈까지 내려오는 장백의<sup>alb</sup>를 밑에 입고, 그 위에 제의를 걸쳤다. 성모 마리아도 몸에 걸친 순교의 색, 희생의 피의 색, 진홍이다. 더할 나위 없이 눈에 띈다. 목부터는 길이 2미터 이상의 영대를 둘렀다. 성 아우구스티누스의 영대는 금실과 은실을 진주와 함께 엮은, 화려하기 이를 데 없는 것이다.

게다가 가슴께는 커다란 장식 잠금쇠가 있다. 악마의 눈알보다 붉은 루비가 찬란하게 빛난다. 성인은 부드러운 가죽장갑 위로도 반지를 몇 개나 끼고 있다. 왼손에 든 주교장은 끄

트머리가 나선형으로 빙글빙글 감긴 장식성 풍부한 목제였다. 덕분에 꽤 무거우리라. 그러나 주교관과 주교장은 주교의 권위를 상징하는 것이기에 무게는 문제가 되지 않는다.

한데 법의가 이렇게나 휘황찬란한 것은 오늘날도 그리 달라지지 않았다. 대체 어떻게 된 것일까? 이 한 벌이 얼마나 값비싼지는 문외한이 보기에도 분명하다. 예수는 이렇게 말하지 않았던가. 부자가 천국으로 들어가는 것은 낙타가 바늘구멍을 지나는 것보다 어렵다고.

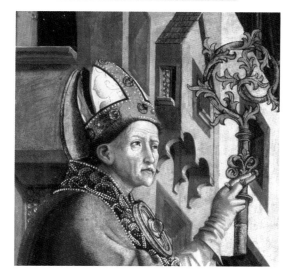

중세에는 붉은 염료가 귀했다. 때문에 붉은 천 자체가 고귀함의 표식이었다.

그림을 그린 화가는

**미하엘 파허**(Michael Pacher), 1435?~1498.
독일 후기 고딕 양식의 대표 조각가이자 화가이다. 1481년 목조각 기술로 완성한 성볼프강성당의 마리아의 제단이 대표작이다. 만년에는 잘츠부르크의 성프란시스교회의 제단을 제작하였다.

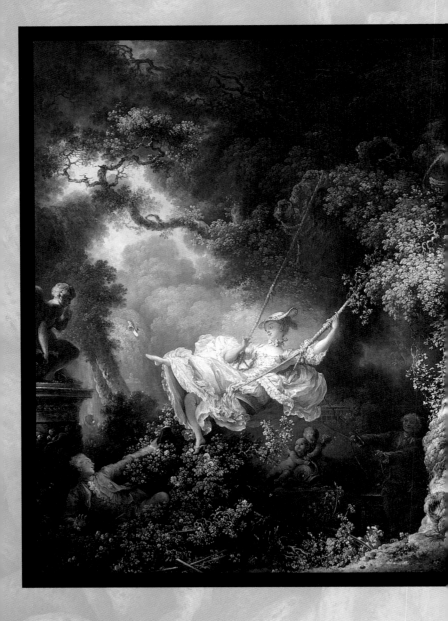

# 화장하는 남자

✚ 장-오노레 프라고나르(Jean-Honoré Fragonard)

✚ 그네(The Swing)

1767경, 81×64.2cm, 월리스컬렉션(영국 런던)

요즘에는 화장하는 남자도 적지 않다고 한다. 아예 여장을 하는 남자도 있는 것 같다. 말세라며 어르신들이 화를 내는 것 정도야. 그들은 눈썹을 그리고 얇게 파운데이션을 바른다. 입술에는 립밤을 발라 촉촉함을 더하고 머리칼을 부풀리는 것까지 세심히 신경 쓴다.

하지만 이 정도로는 도저히 로코코 시대의 정통 화장남에 미치지 못한다. 아무튼 그들은 남성복만 입었다 뿐이지 여성과 완전히 같은 치장을 했던 것이다. 당시는 흰 피부가 고귀함의 증거였기에 닥치는 대로 희게 처발랐다는 게 특징이다. 그래도 성에 차지 않으면 희다는 것을 강조하기 위해 검고 모양이 제각각인 점(패티라고 불렀다-저자 주)을 눈가나 입가를 비롯한 여러 군데에 척척 붙였다. 물론 붉은 입술연지도 빼놓을 수 없다. 마지막으로 양쪽 볼은 아기처럼 분홍색으로 칠했다.

그렇게 덕지덕지 바른 얼굴이 우습지는 않았을까 걱정하는 것은 밝은 조명에 익숙한 현대인의 감성일 뿐이다. 당시 유럽의 건물 내부는 낮에도 어둑어둑할 정도였다. 그리고 애초에 궁정인의 본격적인 일과는 저녁부터 시작되었다. 무도회장과

도박장은 땅거미가 질 때부터 열렸기 때문이다. 그런 곳에서는 촛불이 흐릿하게 흔들릴 뿐이다. 그 빈약한 빛 아래서 요염하게 보이는 것은 맨 얼굴이 아니라 인공적인 흰 얼굴 쪽이다. 쉽게 가부키 배우나 게이샤를 상상하면 알 수 있다.

여성들은? 물론 그들도 화장한 남자를 좋아했다. 결혼은 정략적인, 말하자면 의무로서의 일이었기에 하다못해 사랑의 불꽃놀이 상대는 화장이라고 해도 아름다운 편이 인기 높았다. 그런 이유로 루이 16세 시대에 그려진 이 그림은 조금도 어색하지 않다. 주문자 또한 당대의 멋쟁이 궁정인이었던 생 쥘리앵 남작이다. 그는 화가에게 화폭에 담을 내용을 세세하게 주문했다.

"여인이 그네에 타고, 사제가 그네를 미는 것으로. 그리고 내가 그것을 슬쩍 밑에서 엿보는 모습을 그려주시오." 그는 자신의 호색 취미를 감추지 않았다. 이에 프라고나르는 한술 더떠 "사제보다 여성의 남편으로 설정하는 쪽이 더욱 재미있지 않을까요?"라고 했다. 남작도 찬성했다. 이리하여 무척이나 로코코다운 경박함과 유쾌함으로 가득한 걸작이 나오게 되었다.

오른편 아래 어둠 속에서 사람 좋은 표정으로 아내의 그네를 미는 중년의 남편. 파스텔색의 화려한 의상을 입은 숙녀(?)

는 다리를 활짝 벌리고 구두를 날리고 있다. 왼편 아래쪽에는 그녀의 연인인 남작이 그 모습을 올려다보며 기뻐 어쩔 줄 모른다. 그렇지 않아도 화장을 하여 붉은 뺨이 점점 홍조를 띠어 흥측하기까지 하다.

현실의 것이라 생각하기 어려운 괴상한 수목이 우거진 꿈의 공간을 해질녘의 낙조가 가득 메운다. 젊은 연인들의 흥분은 남편이라는 사랑의 방해 역에 의해 더욱 고조된다. 화면 왼편에는 사랑의 신 큐피드의 동상이 손가락을 입술에 대고 있다. '쉿, 비밀이야! 이 사랑은.'

하지만 아마도 남편 말고는 모두 알고 있겠지.

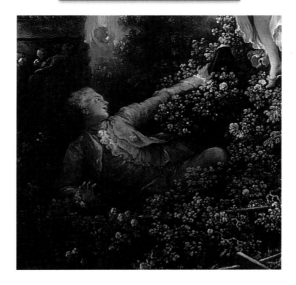

젊은이만 화장을 한 건 당연히 아니었다. 노인들도 얼굴을 하얗게 칠하고 뺨에는 붉은 기운을 더했다. 젊어지고자 하는 추악한 욕망이 아니라 엄연한 궁정의 예법이었다.

### 그림을 그린 화가는

**장-오노레 프라고나르**(Jean-Honoré Fragonard), 1732~1806.
자유분방하면서도 쾌활한 관능적 주제의 그림을 주로 그린 프랑스 화가다. 특히 후기의 로코코 양식 그림들은 주목할 만한 유려함, 풍부함, 그리고 쾌락주의가 두드러진다. 550점 이상의 그림을 그린 다작 화가였으나 단 5점에만 그린 날짜가 적혀 있다.
주요 작품으로 「대승정 코레수스의 희생」(1765), 「사랑의 단계」(1771~1772), 「생 클루의 축연」(1775) 등이 있다.

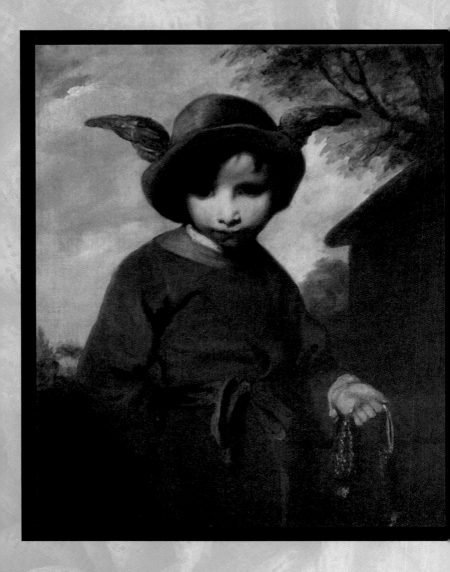

# 소매치기의 수호신

✛ **조슈아 레이놀즈**(Joshua Reynolds)
✛ **소매치기 메르쿠리우스**(Mercury as a Cut Purse)
1777경, 76.2×63.5cm, 파링던컬렉션(영국 옥스퍼드셔)

날개가 붙은 모자, 지금도 이런 모자를 쓰는 아이들을 볼 수 있다. 무려 2500년 이상의 역사를 갖고 있으니 대단한 인기라고 할 수 있다. 날개를 달고 자유로이 나는 것에 대한 동경 때문이리라.

원형은 고대 그리스의 청년들이 여행 때 썼던 페타수스[petasus]이다. 차양이 있는 둥글고 평평한 덮개를 머리 뒤쪽에서 끈으로 묶는 것이었다. 그리스 신화의 메르쿠리우스[Mercury, 머큐리 혹은 헤르메스]가 이 모자에 양 날개를 달았다고 한다. 별달리 특징이 없었던 모자가 갑자기 소년다운 '멋진' 패션으로 바뀌었다.

그 뒤로도 고대 켈트 사람과 게르만 사람, 바이킹 등이 썼다. 북유럽 신화의 일러스트에도 곧잘 등장한다. 어쩌면 소년뿐 아니라 오늘날 샐러리맨들도 회사에 갈 때 쓰고 싶어 할지 모른다.

다시 메르쿠리우스로 돌아오자. 이 청년신은 주신 제우스와 거인족의 딸 사이에서 태어났다. 발이 엄청나게 빨라서 마치 순간이동처럼 천계와 명계도 오갈 수 있었다고 한다. 이런 능력 덕에 신들의 사자로서 소중한 존재였다. 또 트로이 전쟁

의 발단이 되었던 세계 최고 미녀를 정하는 '파리스의 심판'에 입회한 것과 세상에 혼란을 몰고 온 판도라를 땅 위로 데려온 것 등으로 유명하다.

동에 번쩍 서에 번쩍, 대단히 활발한 그 움직임에서 영어로 읽는 머큐리가 '수은'과 '수성'의 유래가 된 것은 잘 알려져 있다. 덧붙이자면 점성술에서 수성은 상업을 가리킨다. 메르쿠리우스는 여행의 수호신이면서 동시에 상업과 축재의 신이기도 하다.

게다가 흥미롭게도 이 상업신은 합법과 비합법을 가리지 않기 때문에 도둑과 사기꾼까지 수호한다. 애초에 메르쿠리우스 본인이 도둑질을 아무렇지도 않게 생각했다. 이미 갓난아기 때 태양신 아폴론의 목장에서 소 50마리를 훔치고는 시치미를 뚝 떼고 있었으니 기가 막힐 노릇이다. 설마 이런 아기가, 하고 처음에는 아폴론도 전혀 의심하지 않았을 정도였다.

다시 그림을 보자. 허름한 옷을 걸치고 메르쿠리우스의 모자를 쓴 이 아이는 틀림없이 소매치기이다. 오른손은 등 뒤로 감추고 있는데, 작은 나이프라도 지니고 있음이 틀림없다. 왼손에는 지갑 대용의 끈이 달린 돈주머니를 들고 있다. 모르긴 몰라도 부유한 통행인에게 다가가서는 감쪽같이 끈을 자르고

잽싸게 돈을 가로챘으리라.

소년이 거리의 부랑아로 태어나 힘겹게 살아왔을 엄혹함이 으스스 추워 보이는 배경에서 전해진다. 하다못해 그림 속에서라도 날개 달린 모자를 씌워 메르쿠리우스의 가호를 바랐던 것은 화가의 상냥한 마음씨 덕분일까?

모자와 달리 의복은 허름하다. 머리부터 걸친 간이 복을 끈으로 묶었을 뿐이다. 어쩌면 맨발일지도 모르겠다.

그림을 그린 화가는

**조슈아 레이놀즈**(Joshua Reynolds), 1723~1792.
18세기 영국의 가장 영향력 있는 초상화가였다. 고전 작가들을 연구해 영국 미술계에 새로운 초상화 스타일과 기법을 확립시켰다. 또 아름다운 색채와 명암의 교묘한 대비에 뛰어났다. 장중하며 우아한 스타일의 그림을 남겼다.
주요 작품으로 「넬리 오브라이언」(1763), 「철없는 시절」(1788) 등이 있다.

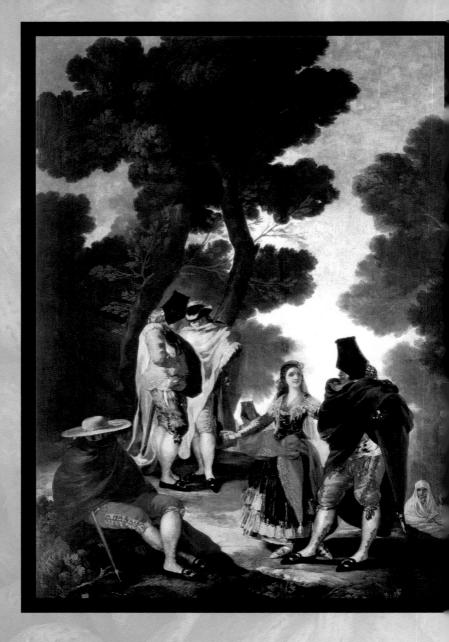

# 망토만은 양보할 수 없다

✚ 프란시스코 고야(Francisco Goya)
✚ 안달루시아 산책(A Walk through Andalusia)
1776, 275×190cm, 프라도미술관(스페인 마드리드)

키가 크고 잎이 울창한 나무들 사이로 난 산책로는 어딘지 위험한 분위기를 풍긴다. 그래서 더욱 젊은이들을 끄는 힘이 있는 것도 같다. 이 길을 아름다운 마하<sup>maja</sup>가 연인과 함께 지나고 있다. 자못 뭔가 꾸미고 있는 것 같은 수상쩍은 마호<sup>majo</sup>들이 얼굴 깊이 눌러쓴 모자 밑으로 날카로운 시선을 던지고 있다.

멋쟁이 남자, 멋쟁이 여자로 번역되는 '마호'와 '마하', 오늘날 일본에서는 '양키'에 가까우려나? 이들은 비록 낮은 계급이나 자존심은 높았다. 남자는 여차하면 검을 뽑곤 했으며, 여자는 카르멘처럼 정열적이었다. 그리고 스페인 사람답게 무척이나 패션에 민감해, 입는 옷과 소지품에 집착했다.

그중에서도 고야가 살던 18세기 후반에는 마호도 마하도 스페인 전통 의상을 고집했다. 당시 왕실이 부르봉 가문이라서 프랑스풍이 주류였던 것에 대한 일종의 반항이었달까. 하지만 이 그림에 그려진 마호들은 모두 화려한 의상의 절반은 망토로 감추고 있다. 아무튼 밖에서는 망토만큼 쓸모 있는 것도 없다.

망토의 역사는 오래되었다. 고대 로마의 토가$^{toga}$가 그 가장 오래된 형태의 하나라고들 한다. 다만 자유민의 남성만이 착용할 수 있었던 토가는 여성과 하인, 노예 등은 입고 싶어도 입을 수 없었다. 그 뒤 망토는 크게 발전하여 남녀계급 불문하고 애용하게 되었다. 형태 또한 소매가 없어 머리부터 푹 뒤집어쓰는 것, 후드가 달린 것과 아닌 것, 칼라가 달린 것 또 그렇지 않은 것, 코트에 이르기까지 무한히 변주되었다.

그림 속 마호가 몸에 걸친 큼직하고 두터운 케이프$^{cape}$식 망토는 어깨 근처를 잠금쇠로 잠그는 것이다. 추위를 막는 게 첫 번째 용도였다. 밤낮으로 일교차가 심한 스페인에서는 벗고 입는 것이 간단한 형태가 요긴했다. 더우면 한쪽 어깨에 걸어두었는데 그 또한 하나의 멋으로 여겨졌다. 여행 때는 담요 대신으로도 이용되기도 했으며, 연인을 포근하게 감쌀 수도 있다.

무엇보다 마호는 때때로 위법행동을 했기 때문에 망토가 있으면 쉬이 얼굴과 신분을 가릴 수 있었다. 가끔은 다른 사람인 것처럼 행세할 수도 있다. 귀중품을 안쪽에 숨겨 옮기거나 총을 숨기고 있는 양 상대를 위협할 수도 있다.

싸움질로도 유명했던 마호는 난투를 벌일 때도 망토를 한

껏 활용했다. 망토가 싸움에 방해되지 않을까 싶지만 그건 아마추어의 생각이다. 오히려 망토는 무기로 변했다. 복싱의 글러브처럼 둥글게 감아서 상대를 때렸고, 채찍처럼 상대의 다리를 쳐서 쓰러뜨렸다. 투우사가 붉은 망토를 다루듯이 펼쳐서는 사방으로 휘둘러 상대를 혼란스럽게 했다. 방패 대신으로 몸을 지키다가 한순간의 틈을 노려 검으로 찌르기도 했다.

유감스럽게도 현대인은 이런 식으로 기세 좋게 망토를 휘두를 장소가 어디에도 없다. 아니, 그렇기는커녕 망토 자체가 없다! 있었다면 무엇인가 달라졌으려나?

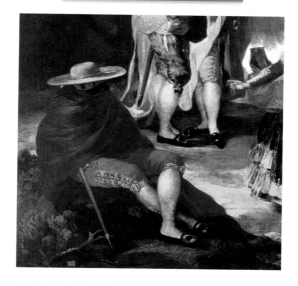

망토는 보호, 비밀, 은폐 외에도 '악당'을 상징하기도 한다. 이 그림이 잘 보여준다.

그림을 그린 화가는

**프란시스코 고야**(Francisco Goya), 1746~1828.
낭만주의를 대표하는 스페인 화가로 인상주의와 현대 미술의 길을 열었다고 평가받는다. 화려함과 환락의 덧없음을 많이 다루었는데 장르는 정물, 종교, 풍속, 풍경 등 다양했다. 환상성이 짙고 인간의 내면을 고발한 작품들이 많다. 평생 1,870점에 달하는 방대한 양의 그림을 남겼다.
주요 작품으로 「양산」(1777), 「옷 벗은 마하」(1797~1800), 「카를로스 4세의 가족」(1801) 등이 있다.

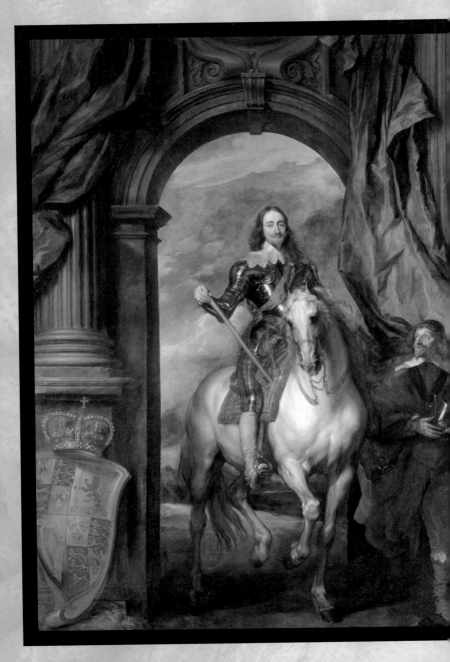

# 수염으로 남긴 이름

✚ **안토니 반 다이크**(Anthony van Dyck)
✚ **찰스 1세의 기마 초상**(Equestrian portrait of Charles I)
1633, 368.4×269.9cm, 더로열컬렉션(영국 런던)

수염을 가리키는 한자는 세 개다. 자髭는 코밑에 난 수염, 염髥은 뺨에 난 수염, 빈鬢은 턱 주변에 난 수염을 가리킨다. 보통 여성은 수염이 없으니 이들 수염은 어느 것이나 '남성성'의 증거라 할 수 있다. 여성적 문화가 우세하던 로코코 등의 시대에는 당연하게도 수염, 그중에서도 턱수염의 유행 같은 것은 전혀 없었다.

가발 애용자들마저 수염을 피했다. 가뜩이나 크고 요란한 가발을 쓰고 있는데 얼굴까지 수염으로 덮었다면? 아주 가까이서 살피지 않는 이상 얼굴을 알아보기 어려운 지경이지 않을까. 남자 입장에서는 목 위쪽으로는 어디든 한 군데만 털이 있으면 된다는 의견도 있다. 머리칼이 성기게 되면 멋진 수염이 요긴하겠지만 가발로 이를 보완한다면 수염은 필요 없다는 논리이다. 여성으로서는 그 심리를 짐작하기 어렵다.

수염을 기르는 목적은 다양하다. 미숙한 풋내기라고 무시당하지 않기 위해 기른 수염이 있는가 하면 노년으로 접어들면서 늘어진 얼굴 선을 가리는 수염도 있다. 그뿐인가! 멋지게 보이기 위한, 와일드하게 보이기 위한, 댄디하게 보이기 위한,

젠체하기 위한, 또는 변장을 위한 수염도 있는 법이다.

얼굴에 점 하나만 찍어도 이미지가 바뀔 정도니까 수염이 있고 없는 것의 차이는 더욱 크다. '만약 히틀러에게 콧수염이 없었더라면'이라는 궁금증으로 만들어진 합성사진을 본 적이 있다. 그런데 그 결과가 참으로 놀라웠다. 조그마한 수염이지만 막상 없으니까 금방 알아볼 수 없었다. 뜻밖에도 평범한 얼굴이었구나, 하고 사뭇 감개에 잠겼다.

이와 마찬가지로 밋밋한 얼굴이지만 독특한 콧수염과 턱수염으로 개성을 만들어냈다. 이 그림 속 잉글랜드 왕 찰스 1세 Charles I, 1600~1649가 그렇다. 겉보기와는 달리 전제정치를 강행했던 그는 국민의 반감을 사 마침내는 청교도 혁명의 원인을 제공했다. 자신 또한 목이 잘렸다. 역사에서 중요한 역할을 맡은 인물에 어울리는 수염이라고 할 수 있다.

가느다란 두 줄기의 콧수염. 끄트머리를 빙글 위로 말아 올렸고, 그와 함께 역삼각형의 염소 수염을 날렵하게 밑으로 떨어뜨렸다. 이 세트가 무척이나 절묘했던지라 당시 귀족들은 '나도 나도' 하고 흉내 냈다. 때문에 궁정화가 반 다이크가 그린 초상화 속 남자들은 화가 본인을 포함하여 다수가 이런 스타일이었다. 그리고 뒷날 이 수염은 찰스 수염이 아닌, 반 다

이크 수염이라 불리게 되었다.

　다만 관리하는 것이 보통 일이 아니었던 것 같다. 고정시키기 위해 밀랍을 사용하거나 밤에는 '수염 주머니'에 넣고 잤다고 한다. 이런 것도 있었다니! 게다가 수염 전용 향료를 바르는 것은 물론 경우에 따라서는 색을 입히거나 금가루를 발랐다고 한다.

　턱수염이 길면 불편할 것 같다. 식사 때면 수프 접시에 수염이 빠지거나 하지는 않을까? 이런 게 늘 궁금했었는데 역시 그런 불상사가 없도록 우아한 움직임도 궁리했던 것이리라.

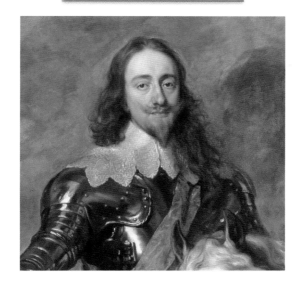

반 다이크는 왕의 초상을 무려 40점이나 그렸단다.
비싼 급료를 받았다고는 해도 살짝 동정하게 된다.
그런 일은 많이 한다고 해도 도저히 익숙해지지 않을
것 같다.

그림을 그린 화가는

**안토니 반 다이크**(Anthony van Dyck), 1599~1641.
17세기 플랑드르 화가로 바로크 시대를 대표하는 최고의 초상
화가 중 한 명이다. 그의 초상화 양식은 이후 영국 초상화의 발
전에 중요한 기준이 되었다.
주요 작품으로 「자화상」(1621~1622), 「사냥 중인 찰스 1세」(1635),
「찰스 1세의 기마상」(1637~1638), 「존 스튜어트 경과 버나드 스
튜어트 경」(1638) 등이 있다.

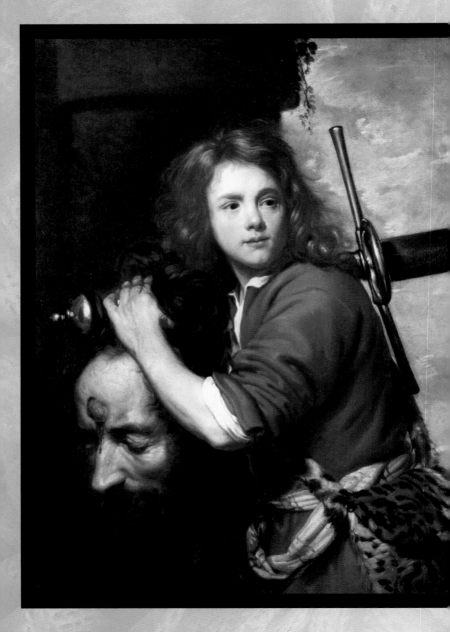

# 명품 가방에 담긴 무기는?

+ **야콥 반 오스트**(Jacob van Oost)
+ **골리앗의 머리를 든 다윗**(David Bearing Head of Goliath)
1643, 102×81cm, 에르미타주(러시아 상트페테르부르크)

　이 그림은 놀랍다. 뭐가 놀랍냐 하면 그림의 소년이 들고 있는 가방이 표범가죽으로 만들어졌다는 점이다.

　오늘날 백화점에 나가면 이와 거의 비슷한 모양의 가방을 얼마든지 볼 수 있다. 허나 이 그림은 구약성경의 장면을 화폭에 옮긴 것이다. 등장인물의 의상과 소지품은 화가가 살던 17세기 전반 유럽, 정확히는 화가가 태어난 플랑드르 혹은 그림을 공부했던 이탈리아에서 실제로 사용되었을 것으로 추측된다. 즉, 그림 속의 가방은 모양도 소재도 400년 이상 변치 않고 살아남았다는 것이다. 한 가지 더 재미있는 사실은 지금 이 가방들은 오로지 여성용이란 점이다.

　그림의 주인공은 중성적인 분위기의 수려한 소년이다. 윤기가 흐르는 금발을 길게 늘어뜨렸다. 소박한 의복, 허리끈은 허리 근처에 아무렇게나 묶고 있다. 누군가가 부르기라도 했는지 문득 걸음을 멈추고 돌아보는 참이다.

　이 소년은 구약성경 속 굴지의 영웅으로 이스라엘 전체를 통일했고 '왕의 귀감'이라 찬양받는 인물이다. 누구일까. 여러 시대의 수많은 화가들이 줄곧 그려온 다윗David, ?~BC 961이다.

우리에겐 미켈란젤로<sup>Michelangelo, 1475~1564</sup>가 만든 조각으로 유명한 그의 젊고 늠름한 모습이 아닐 수 없다.

어깨에 매고 있는 커다란 검은 물론 다윗의 것은 아니다. 다만 소년의 왼손에 주목할 것. 검의 자루에 머리칼을 감아 매단, 눈을 감고 있는 막 잘린 얼굴이 대롱거리고 있다. 익히 알고 있듯 거인 골리앗의 머리이다. 다윗의 얼굴에 비해 세 배 가까이 크다. 이런 엄청난 상대를 어여쁜 소년이 대체 어떻게 무찔렀던 걸까?

전하는 이야기는 이렇다.

이스라엘과 펠리시테의 싸움은 펠리시테 측에 유리하게 흘러갔다. 펠리시테에는 키가 2미터 90센티미터, 놋쇠로 만든 투구를 쓰고 사슬갑옷을 입은 거인 골리앗이 날뛰고 있었기 때문이다. 골리앗의 괴력 앞에 모두들 속수무책이었다.

그런 판에 양치기 소년 다윗이 나타났다. 소년에겐 병사로 출전한 형에게 물건을 전해야 한다는 소명이 있었다. 신의 가호를 받고 있던 다윗은 갑옷도 입지 않은 채 혼자서 골리앗에게 도전했다. 무기라고는 간단하기 이를 데 없는 Y자 모양 투석기, 다시 말해 '새총'뿐이었다.

다윗은 다섯 개의 돌을 주워 주머니에 넣고는 골리앗과 맞

섰다. 그러고는 첫 번째 돌을 주머니에서 꺼내 코웃음 치는 골리앗을 향해 날렸다. 돌은 보기 좋게 거인의 이마에 명중했다. 그림 속 거인의 머리에도 돌이 떡 하니 박혀 있는 게 보인다. 쿵 하고 쓰러진 골리앗에게 다가간 다윗은 그의 검을 빼앗아 목을 쳐 떨어뜨렸다.

영웅 탄생의 순간이다. 이리하여 기세가 오른 이스라엘 측은 펠리시테 군을 무찔렀던 것이다. 경사로세, 경사로세!

화가 오스트는 성경에 엄연히 '자루'라고 언급된 것
을 '가방'으로 바꿔놓았다. 따라서 이 가방 속에는 아
직 사용하지 않은 네 개의 돌과 함께 새총이 있을 터
이다.

그림을 그린 화가는

**야콥 반 오스트**(Jacob van Oost), 1603~1671.
17세기에 활동했던 벨기에 출신 화가로 초상화와 역사화를 주
로 그렸다.

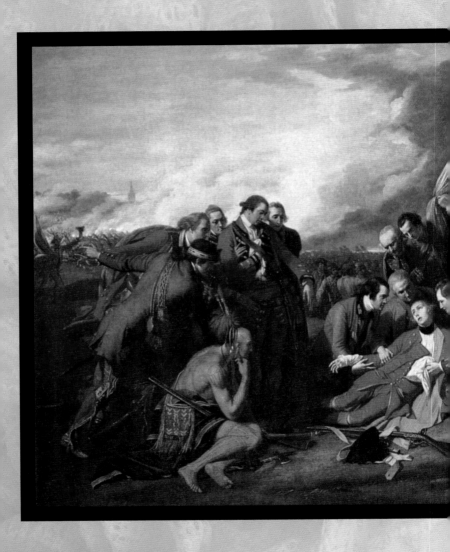

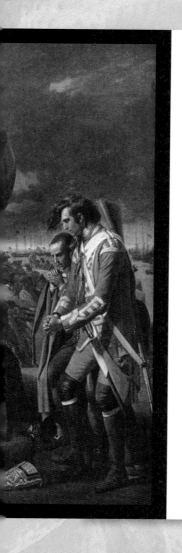

# 문신을 한 용사

✦ **벤저민 웨스트**(Benjamin West)

✦ **울프 장군의 죽음**(Death of General Wolfe)

1770경, 개인 소장품

　콜럼버스는 아메리카 대륙을 인도라고 잘못 생각했다. 그래서 그곳에 먼저 살던 사람들을 인도인, 즉 '인디언'이라 불렀다. 그것에는 다분히 차별의 의미가 담겨 있었다. 이를 수정하고자 지금은 '아메리카 원주민'이라 부르도록 하고 있는데, 글쎄다. 인디언은 모든 선주민, 다시 말해 하와이 사람과 미크로네시아 사람, 사모아 사람 등을 포함하여 가리킨다. 따라서 고유의 민족명은 아니다.

　이러니 대체 어느 것이 차별이라는 건지 알 수 없다. 일단 여기서는 인디언이라고 쓰자. 아무튼 이 그림 자체는 1754년부터 1763년까지 영국과 프랑스가 북아메리카에서 벌인 '프렌치-인디언전쟁'을 무대로 하고 있다.

　이 전쟁은 아메리카 식민지에서의 주도권 확립을 두고 벌어졌다. 프랑스-인디언 연합군과 영국군이 격돌하여 최종적으로 영국군이 승리해 북아메리카 지배를 결정지은 역사의 중요 분기점이다. 그 절정이 된 것이 1759년 퀘벡의 아브라함 평원에서 벌어진 전투이다. 영국은 이 전투에서 승리를 거두었지만 지휘관이었던 울프 장군은 총에 맞아 사망했다.

장군이라고는 해도 겨우 서른두 살의 젊은이다. 그리고 그와 같은 나이에 죽은 전 세계적인 유명인이 또 있다. '지저스 크라이스트 수퍼스타!' 미국 출신의 역사화가 웨스트는 분명 울프 장군을 예수에 빗대었다. 그래서 마치 르네상스의 역작 미켈란젤로의 피에타Pieta상이 이럴 것이냐 싶은, 어마어마한 비극으로 그려냈다. 비판이 나오는 것도 어쩔 수 없다.

흥미롭게도 정작 그림 속 울프 장군의 존재감은 미약하다. 대신 가장 눈에 띄는 이는 화면 왼편 아래쪽의 인디언이다. 실은 인디언의 모든 부족이 프랑스와 연합했던 것은 아니고, 모호크족과 타스카로라족 등은 영국군 편에서 함께 싸웠다. 여기 있는 인디언은 머리 모양으로 보아 모호크족 전사라고 여겨진다.

한복판과 뒷머리를 빼고는 모두 밀어버린 이 헤어스타일은 흔히 모히컨Mohican 스타일이라고 불리며 펑크 패션의 대명사가 되었을 만큼 임팩트가 강하다. 현대에도 꾸준히 이용되는 스타일이다. 모히컨족뿐 아니라 모호크족도 같은 머리 모양이었다.

화가 웨스트는 인디언 문화에 흥미를 품었던 것 같다. 그는 의류와 공예품을 수집하여 스케치를 여럿 남겼다. 그림 속 인

디언은 독특한 염직을 한 천을 허리에 감고 두피와 팔다리 등 온몸에 문신을 했다. 보기에도 강렬한 이 문신에 비하면 곁에 있는 영국인들의 군복은 대충 그린 것처럼 느껴질 정도이다.

사자나 공작이 암컷보다 수컷 쪽이 훨씬 화려한 것처럼, 또 절대주의 전성기에는 왕 쪽이 왕비보다 요란하게 꾸몄던 것처럼, 인디언 역시 남자의 패션이 여성의 그것을 능가했다. 지금도 가장무도회에서는 인디언 남성 복장이 단골로 등장한다.

한데 이 문신 용사는 어째 로댕<sup>Auguste Rodin, 1840~1917</sup>의 '생각하는 사람' 포즈를 하고 있다. 왜일까? 도무지 까닭을 알 수 없다.

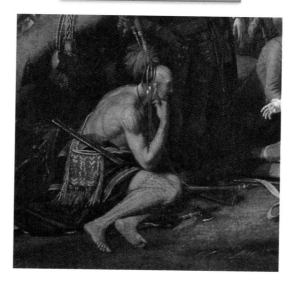

문신은 마귀를 쫓거나 부적 구실을 한다고 여겨진다. 천연 식물에서 얻은 염료를 사용하여 태양과 달, 독수리 같은 상징성이 높은 도안을 주로 새겼다.

그림을 그린 화가는

**벤저민 웨스트**(Benjamin West), 1738~1820.
국제적 명성을 얻은 첫 미국 태생 화가라 할 수 있다. 미국 신고전주의 양식을 대표하는 역사화가로 생의 대부분을 영국에서 보냈다. 영국 왕립 미술아카데미의 창립회원이며, 조슈아 레이놀즈에 이어 제2대 회장으로 선출되었다.
주요 작품으로 「게르마니쿠스의 유골을 들고 브룬디시움에 도착한 아그리피나」(1768) 등이 있다.

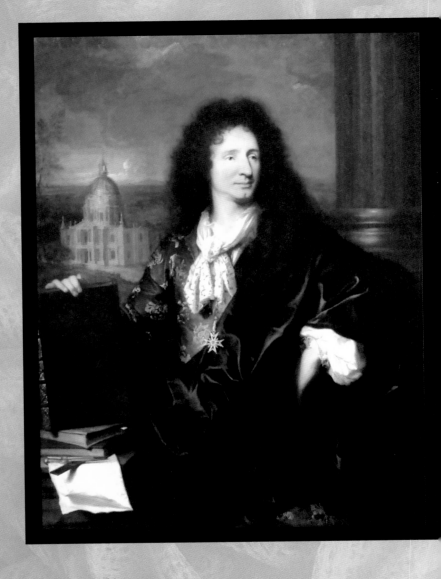

# 북슬북슬

✚ **이아생트 리고**(Hyacinthe Rigaud)
✚ **쥘 아르두앵 망사르의 초상**(Portrait of Jules Hardouin Mansart)
1685, 139×106cm, 루브르박물관(프랑스 파리)

프랑스 국왕의 수석 건축가 망사르<sup>Mansart, 1598~1666</sup>가 그림의 주인공이다. 베르사유궁의 눈부신 '거울의 방'을 만든 사람이 바로 이 사람이다. 배경에는 망사르가 만든 건물도 보인다.

망사르는 비교적 늦은 나이에 작위를 받았다. 그러나 보란 듯이 지금은 태양왕 루이 14세의 가장 가까이에서 왕을 섬기는 몸이 되었다. 역시 특권계급의 표식인 부풀린 가발을 쓰고 있다. 여담이지만 다음 세기인 18세기에는 일정 신분의 사람은 모두 가발을 쓰는 것이 에티켓이었다.

태양왕의 시대! 그것은 넘쳐흐를 지경으로 화려하고 장대했던 시절로 남성 패션이 여성 패션을 압도했던 시대기도 했다. 무엇보다 '가발의 시대'였다. 어중간한 가발이 아니다. 그림에 나오는 것처럼 곱슬거리며, 어깨까지 내려오는, 위로도 아래로도 옆으로도 한껏 부풀린, 그런 가발이었다. 여기에다 커다란 깃털로 장식된 모자까지 쓰면? 마치 초콜릿 파르페에 크림으로 만든 고명을 얹은 셈이랄까.

맨 처음 궁정에 가발을 들인 이는 태양왕의 아버지인 루이 13세<sup>Louis XIII, 1601~1643</sup>였다. 사실 그는 머리숱이 적었다고 한다. 물

론 존재감도 머리숱만큼이나 흐릿했던 터라 신하들은 별로 왕을 흉내 내지 않았다. 하지만 이어서 화려한 리더십을 가진 루이 14세가 즉위하고 그 역시 화려한 가발을 쓰자 프랑스뿐 아니라 온 유럽의 궁정이 이를 따라했다.

루이 14세는 40명이나 되는 가발 직인을 국왕 전속으로 고용했다. 왕이 일찍부터 대머리가 되었다는 소문도 있었지만 터무니없는 소리다. 왜냐하면 이 무렵 태양왕은 아직 십대 소년이었기 때문이다. 오히려 작은 키를 벌충하는 데 신경을 곤두세우지 않았을까.

아무튼 사람들이 가발을 적극적으로 쓰기 시작한 이유는 여러 가지였다. 최고 권력자의 비위를 맞추고 싶었을 테고 또 높으신 상대와 같은 종류의 멋을 부리고도 싶었을 게다. 뿐만 아니라 매일 머리칼을 손질하는 것 또한 귀찮은 일이 아닐 수 없다. 루이 13세처럼 머리숱이 적었다면 머리숱이 많은 것처럼 보이고 싶었을 것이다. 가발로 권력과 위세를 자랑하고픈 마음도 부인할 수 없다. 게다가 당시 만연한 매독 때문에 생긴 부스럼을 숨기고 싶었던 이유도 있었다. 그리고 기타 등등.

앞서 쓴 것처럼 머리칼과 수염에는 상관관계가 있다. 가발의 시대에는 수염이 없다. 수염의 시대에는 머리칼은 있는 그대로

두었다. 머리칼이 없어도 그대로 놔뒀다. 북슬북슬한 대형 가발로 얼굴을 감싸는 경우, 피부는 깨끗하게 면도하여 반질반질하게 하고는 볼에 분홍빛을 더해 마무리했다.

그러면 가발 안쪽은 어땠느냐? 머리칼을 그대로 두자면 더워서 견딜 수 없는 지경이라 짧게 자르거나 아예 밀어버렸다. 그러면 이번에는 추워서 감기에 걸리기 십상이다. 그래서 잘 때는 꼭 수면용 모자를 썼단다. 낮에는 거창한 가발을 쓰고 밤에는 멋대가리 없게 모자를 썼다니, 낮과 밤의 낙차에 아찔할 지경이다.

값비싼 가발은 사람의 털로 만들었다. 그러나 가난한
귀족은 값싼 산양의 털이나 말의 털로 된 가발을 쓸
수밖에 없었다. 서민들은 그나마도 없었을 것이다.

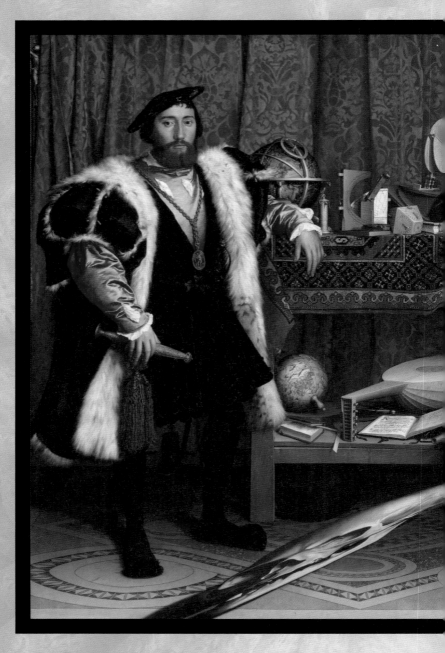

# 가려움을 참고
# 얻은 위세

✚ **한스 홀바인**(Hans Holbein le Jeune)
✚ **대사들**(The Ambassadors)
1533, 207×209.5cm, 내셔널갤러리(영국 런던)

화면 한복판 아래에 맨 먼저 눈이 갈 것이다.

정교하고 치밀한 리얼리즘의 세계에 왠 기묘한 물체가 침입했다. 이는 아나모르포시스<sup>Anamorphosis</sup>라고 불리는 왜상<sup>歪像</sup> 수법으로 그려진 해골이다. 보는 위치를 바꾸어 고개를 살짝 틀면 확실히 알 수 있다. 이밖에도 두터운 커튼 왼편 위쪽으로 살짝 보이는 그리스도 책형상과 현이 끊어진 류트 등, 곳곳에 자리 잡은 갖가지 소품이 인물과 사건을 솜씨 좋게 소개하고 있다.

이 두 프랑스 대사는 중책을 맡고 잉글랜드로 파견되어 왔다. 잉글랜드의 왕 헨리 8세<sup>Henry VIII, 1491~ 1547</sup>는 앤 불린<sup>Anne Boleyn, 1507?~1536</sup>과 재혼하기 위해 로마 교회를 이탈하려고 하는 터다. 그러니 동맹국인 프랑스는 어떻게든 이를 저지해야 했다. 이 그림에는 정치·외교에서의 조화를 상징하는 류트의 현이 끊어져 있다. 이는 유럽의 질서가 어지러워졌음을 빗댄 것이다. 배후에는 종교 문제까지 숨겨져 있다. 십자가상이 그것을 의미한다.

대사들은 아직 꽤 젊다. 왼편은 외교관이자 폴리시의 영주

장 드 댕트비유<sup>Jean de Dinteville, 1505~1555</sup>로 29세, 오른편의 라보르 주
교 조르주 드 셀브<sup>Georges de Selve, 1508~1541</sup>는 겨우 25세밖에 안 되
었다. 풍채가 크고 당당해 보이는 것은 입고 있는 것 덕분이리
라. 당시 사람들은 자신의 지위신분에 걸맞는 의상만을 입어
야 했다. 의상은 지위신분의 윤리규범을 나타내는 간판과 마
찬가지였다. 절로 늠름한 표정이 될 수밖에.

특히 두 사람이 입은 로브<sup>robe</sup>는 모피가 붙은 최고급품이다.
당연히 고위층이나 성직자만 입을 수 있었다. 성직자는 긴 로
브를 입었다고 한다. 하지만 값비싼 모피와 견직물 착용은 여
태까지 몇 번이나 법령으로 규제되었다. 이 그림이 그려지기
바로 직전인 1531년에 금지령이 내려졌던 터라 재무관이나 법
무관조차 입을 수 없었다. 그런데도 그 옷을 입고 있다니! 두
사람이 내심 얼마나 자랑스럽게 생각했을지는 말해 봐야 잔
소리다.

따뜻하고 감촉 좋은 모피에도 한 가지 커다란 결점이 있었
다. 바로 벼룩이다. 털옷에는 벼룩이 잔뜩 살았다. 아직 위생
상태도 나빴고, 그럼에도 목욕을 자주 하지 않던 시절이다. 게
다가 사냥을 귀족적 스포츠로 여겨 귀족들은 사냥개와 같은
공간에서 지냈다. 점점 벼룩과 이가 번식했음이 당연하다.

가난한 서민들의 생활을 그린 풍속화에는 옷을 벗어 벼룩을 잡는 인물들이 자주 등장한다. 벼룩은 상대를 가리지 않는다지만 그들도 모피로 따뜻하게 몸을 감싼 왕후귀족의 영양가 있는 피를 더 좋아했으리라. 상류계급의 예절교본에 '남이 보는 데서 몸을 긁지 말라'는 내용이 담겨 있는 것이 납득 간다.

벼룩이 창궐하던 시대! 그러나 가려움을 참지 않으면 위엄을 지킬 수 없었다. 상류층에게도 나름의 고충은 있는 것이다.

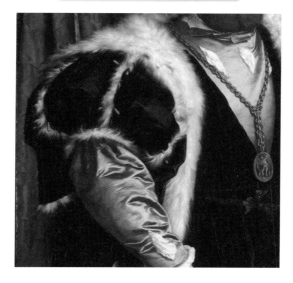

방충제가 발달하지 않았던 옛날에 벼룩은 모피뿐 아니라 거의 모든 의복에 서식했다. 헌 옷을 사고파는 시장을 '벼룩시장flea market'이라 부른 것은 아마도 그 때문이리라. 헌 옷은 모르겠지만 남의 피를 빨아먹는 벼룩까지 사와야 한다는 건 어째 찜찜하다.

그림을 그린 화가는

**한스 홀바인**(Hans Holbein le Jeune), 1497~1543.

16세기 독일 르네상스를 대표하는 화가로 영국 헨리 8세의 궁정화가로 그의 초상을 그리기도 했다. 인물의 심리를 꿰뚫는 통찰력과 정확한 사실주의적 묘사에 힘입어 역사상 가장 위대한 초상화가로 평가받는다.

주요 작품으로 「그리스도의 유해」(1521~1522), 「죽음의 무도」(1525경), 「다름슈타트 성모자」(1526), 「토마스 모어 초상」(1527), 「화가의 가족」(1528경), 「게오르크 기스체의 초상」(1532) 등이 있다.

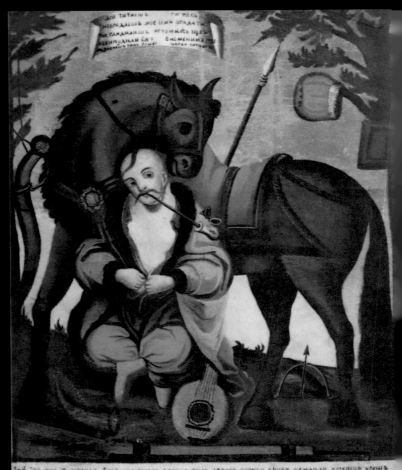

# 아이콘이 된 코사크

✚ **작자미상**

✚ **코사크 마마이**(Cossack Mamay)

?, 오데사미술관(우크라이나 오데사)

코사크<sup>Kazak</sup>가 누구냐고? 영화 '셜록 홈즈: 그림자 게임'에 그가 등장한다. 마치 자객처럼 천장에 매달려 몸을 숨기고 있는 그를 홈즈가 알아차리고 이렇게 말한다. "청어절임과 보드카, 그리고 지독한 체취. 마지막으로 인간의 한계를 뛰어넘는 운동능력, 바로 코사크다!"

농담이라고는 하지만 이것이 코사크에 대한 구미인의 일반적 인식일지도 모른다. 대다수의 코사크는 강변에 살기 때문에 주식으로 물고기를 먹었을 것이다. 러시아 사람이니까 당연히 보드카를 벌떡벌떡 마실 테고. 저 경이적인 코사크 댄스조차 애초에는 무술에서 나온 것이니, 짐작컨대 운동신경 또한 뛰어날 수밖에.

이 밖에도 코사크라면 스텐카 라진<sup>Stenka Razin, 1630~1671</sup>을 들 수 있다. 그는 농민을 이끌고 볼가 강변과 카스피해 인근에서 대상인의 곡물이나 상품 운반선을 습격했다. 이에 위협을 느낀 러시아 정부는 곧 대군을 파견했고, 스텐카 라진은 체포되어 처형당했다. 고골리<sup>Gogol, 1809~1852</sup>의 소설 『대장 부리바』, 돈 코사크 합창단 등 여러 가지가 생각난다. 일본인 입장에서는 무엇

보다 러일전쟁 때 용맹함을 떨쳤던 코사크 기병대를 떠올리게
될 것이다.

코사크는 민족명이 아니다. 어원은 '카자크'로, 자유로운 사
람, 혹은 방랑자라는 의미이다. 그도 그럴 것이 애초에 코사크
는 농노제의 굴레를 벗어던지고 도망친 농민의 자손이다. 이
들은 돈강과 드네프르강, 볼가강과 같은 하구에서 집단생활
을 시작했다. 그러나 어업만으로는 살기 어려워 점차 해적행
위도 하게 된다. 또 자신들을 잡으러 온 군대와 싸우면서 기
마군단으로 변모했다.

시대가 흐르면서 러시아와 폴란드, 우크라이나 정부는 이
들에게 일정 정도의 자유를 보장하고는 국경을 경비하도록
했다. 시베리아 개발을 맡긴 적도 있다. 아무튼 이들은 담대하
지 않을 수 없었다.

수많은 코사크 집단 중에서 가장 유명한 이들은 우크라이
나 코사크이다. 이들에게는 '코사크 마마이'라는 영웅이 있었
다. 다만 실존인물이 아니라 이상적인 코사크는 이래야 한다
고 설정해놓은 가상의 인물이다. 그의 초상은 일종의 이콘<sup>icon,</sup>
성상화으로서 우크라이나 가정에 모셔졌다.

이 그림은 누가 언제 그렸는지 알 수 없는 마마이의 그림

이다. 소박하고 만화풍이다. 마마이를 그린 여느 그림과 같이 활처럼 굽이치는 앞머리가 특징이다. 미꾸라지 수염은 날이 휜 장검과 호응한다. 떡갈나무 숲 속, 그는 검은 준마를 뒤로 두고 담배를 피우고 있다. 발치에 반두라<sup>bandura</sup>가 보인다. 우크라이나의 민속악기로 시타르<sup>sitar</sup>와 류트를 합친 듯한 것이다. 코사크는 댄스뿐 아니라 노래도 무척 좋아했다고 한다. 지금도 러시아의 남성 합창은 땅 밑에서부터 울리는 것 같은 중후하고 멋진 소리로 이름 높다.

코사크 패션의 결정타는 모자이다. 원통 모양의 모피 모자는 겨울이 긴 러시아에서 없어서는 안 될 필수품이다. 또한 코사크의 상징이라고도 할 수 있다.

러시아 속담에 '감기는 머리부터 걸린다'는 말이 있다. 코사크가 아니라도 모자는 그들의 필수품이다.

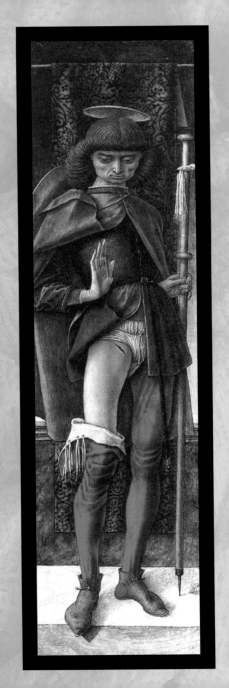

# 옷 입기도 보통 일이 아니다

✚ 카를로 크리벨리(Carlo Crivelli)
✚ 성 로츠(St. Roch)
1480, 40×12.1cm, 월리스컬렉션(영국 런던)

세월에 찌든 중년 남성의 얼굴. 풍파를 겪은 주름진 얼굴에 옛 도련님 같은 헤어스타일은 전혀 어울리지 않는다. 이 그림이 그것을 잘 보여주고 있다. 하지만 그는 단순한 중년 남성이 아니다. 가톨릭에서 성인으로 모시는 로츠<sup>St. Roch, 로코, 1295~1327</sup>이다. 머리 위에는 접시 같은 광륜도 있다.

전하는 말인즉 이렇다.

14세기 중반 프랑스에서 태어난 로츠는 귀족 신분이었으나 부모에게 받은 유산을 모두 빈민에게 나눠주고 자신은 로마로 순례를 떠났다. 당시 로마는 페스트 창궐로 골머리를 썩고 있었다. 그러나 그는 성인답게 무시무시한 병을 피하지 않고 헌신적으로 환자를 간호했다. 그러던 중 그만 같은 병에 걸리고 말았다. 더 이상 살 가망이 없다 판단했던 로츠는 숲으로 들어가 가만히 죽음을 기다리고 있었다. 그때 어딘가 신비로운 개가 나타나 먹을 것을 가져다주고 상처를 핥아서 그를 낫게 했다고 한다.

이후 로츠는 전염병을 물리치는 성인으로 숭앙받게 되었다. 페스트에서 살아 나왔기 때문이다. 이런 연유로 미술품에 등

장할 때는 다리에 생긴 상처 자국을 보이며 서 있는 경우가 많다. 이 그림도 마찬가지이다.

오른쪽 넓적다리 위쪽에 칼로 쫙 베인 것 같은, 애처로운 병흔이 보인다. 이 그림을 그린 크리벨리는 초기 르네상스 화가이다. 성인에게 최신 유행의 옷을 입히고 싶어서였을까? 화가가 살던 15세기 말의 이탈리안 모드를 그에게 입혔다. 짧은 녹색 상의에 가느다란 허리끈, 단추로 잠근 망토, 흰 속바지, 그리고 칼차calza라 불리던 일종의 타이츠까지.

이를 통해 오늘날 우리가 입는 옷들이 얼마나 입고 벗기 편한지 절실히 깨달을 수 있다. 아무튼 이 시절의 옷에는 고무가 없었다. 고무 제품을 의복에 이용하도록 고안해낸 것은 겨우 19세기 말 무렵이다. 그때까지는 속바지가 흘러내리지 않도록 이처럼 끈으로 단단히 묶어두어야 했다.

성인 로츠 역시 상처를 보이기 위해 칼차를 중간까지 내리고 있다. 칼차에는 작은 구멍이 잔뜩 뚫려 있어 몇 개의 끈이 지나게 되어 있다. 이것으로 앞서 입은 속바지의 끈과 묶었던 것이다. 손놀림이 시원찮은 사람이라면 매일 아침마다 겨우 옷을 입는 일에도 꽤나 시간이 걸릴 수밖에 없었으리라. 뭐 TV도 휴대전화도 아이패드도 없던 시대였으니 시간은 천천히

흘렀겠지만 말이다.

처음 칼차는 얇은 울 소재로 만들었었다. 그러다 15세기가 되어 값비싼 니트로 된 것이 나왔다. 물론 손으로 엮은 니트였다. 잉글랜드 인 목사(!)가 긴 양말 뜨는 기계를 처음으로 발명한 것은 16세기가 끝나갈 무렵이었다. 따라서 사람들이 기계로 짠 양말을 널리 신게 된 것은 17세기의 일이다.

다행히 단추는 이미 고대부터 있었다. 초기에는 조개껍데기를 사용했지만 르네상스 시대가 되자 비록 일부 계층이었지만 보석과 수정, 산호와 귀갑 등으로 된 단추를 사용했다. 하지만 기계로 만든 게 아니었기 때문에 모양과 크기가 제각각일 수밖에 없었다. 그러니 단추 하나 잠그는 것 또한 보통 일이 아니었으리라.

왕후귀족들은 여러 하인의 손을 빌려 옷을 갈아입었다.
옷을 갈아입는 방까지 있을 정도였으니. 다만 단순히 부
에 대한 과시가 아닌, 그 나름의 이유가 있었던 것이다.

### 그림을 그린 화가는

**카를로 크리벨리**(Carlo Crivelli), 1430(1435)~1493(1500).
베네치아에서 출생하고 아스코리에서 사망한 듯하다. 이탈리아 초
기 르네상스 베네치아파 화가로 성모자상을 즐겨 그렸다. 안코나,
아스코리, 피체노 등 마르케 지방의 여러 도시에서 활약했다. 후기
고딕의 풍부한 장식성과 예리한 감각적인 묘선으로 여성 표현에
뛰어났으며 성모자상을 중심으로 한 많은 제단화를 제작했다.
주요 작품으로 「마에스타」(1482), 「수태고지」(1486) 등이 있다.

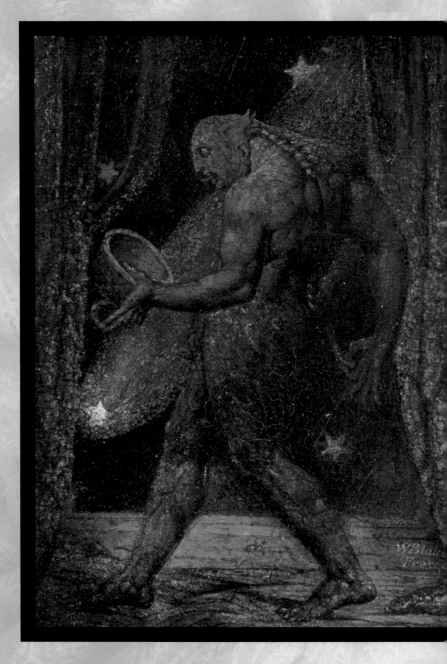

# 알몸 패션

+ **윌리엄 블레이크**(William Blake)
+ **벼룩 유령**(The Ghost of a Flea)
1819~1820경, 21.4×16.2cm, 테이트 모던(영국 런던)

　미국 만화의 뉴 히어로라고 해도 믿을 법한, 무척이나 현대적인 근육맨이다. 이 그림은 블레이크가 지금으로부터 200년 전에 그린 것이니 매우 혁신적이라 할 수 있다. 그러나 도대체 세상은 블레이크를 알아주지 않았다. 그저 형편없는 화가, 가난한 시인, 유령을 볼 수 있다고 떠들고 다니는 어딘지 머리가 이상한 남자라고 여겼을 뿐이다.

　블레이크는 미켈란젤로를 동경했다. 그래서 미켈란젤로처럼 근육질 남성의 나체를 그렸던 것이다. 물론 주변 사람들은 좋아하지 않았다.

　그는 강령술에 심취하기도 했는데, 의식을 하던 중 "벼룩 유령이 보인다"고 외치며 잔상이 사라지기 전에 서둘러 그것을 스케치했다. 이것을 뒤에 금가루를 섞은 물감으로 완성한 것이 지금 우리가 보고 있는 그림이다. 벼룩은 블레이크에게 이렇게 말했다고 한다.

　"신은 애초에 나를 소처럼 크게 만들었어야 한다." 그렇다면 그림 속의 모습처럼? 신이 마음을 고쳐먹어서 참으로 다행이 아닐 수 없다.

유성을 배경으로 무대 위를 걷는 사나운 벼룩 사나이는 피에 굶주려 잔뜩 혀를 내밀고 있다. 불가사리처럼 생긴 긴 손가락에는 피부를 뚫기 위한 가시와 도토리로 만든 그릇이 들려 있다. 도토리는 원시의 음식으로 생명력을 상징한다. 그러니 생피를 받는데 이보다 안성맞춤이 또 있겠는가.

그런데 알몸뚱이를 놓고 무슨 패션을 이야기할 수 있느냐고? 아니, 의상만이 패션이라고 한정할 필요는 없다. 벼룩 사내는 온통 황금을 처바른 암녹색의 갑옷 같은 굵직하고 단단한 근육을 온몸에 감고 있다. 그리고 위압적인 포즈를 취한다. "어때, 나의 이 멋진 육체미가!"

시대에 따라 이상적인 체형은 얼마든지 달라질 수 있음을, 여성 누드의 변천을 보면 잘 이해할 수 있다. 가슴은 자그맣고 배가 볼록한 것도 모자라 등 한복판까지 지방에 파묻히던 시대, 개미허리의 시대, 그저 납작하던 시대 등등. 유행에 맞춰 이렇게나 달라져왔다.

한편 남성의 나체는 여성만큼 요철이 없어서인지 크게 달라지지 않았다. 시대에 따라 근육의 양이 조금씩 달라질 뿐이다. 벼룩의 유령은 보디빌더처럼 어디라고 특정할 것도 없이 모든 부분이 과잉이다. 과잉에 의해 보는 사람을 두렵게 만들고, 또

매료시키려 한다. 여성들이 얼마나 매력을 느낄지는 의문이지만 틀림없이 가장 도취한 이는 자신일 것이다.

많은 남자들이 한번쯤은 이런 우락부락한 몸이 되었으면 바라지 않을까. 수영장 가장자리에서 다른 사람들의 시선을 의식하며 과시하는 모습을 상상하고 은밀히 동경한다. 아닐 수도 있겠으나 왠지 그럴 거라는 느낌이 든다. 하지만 지금은 스테로이드 같은 근육강화제로 누구라도 손쉽게 마초가 될 수 있다. 액션 영화에 나오는 할리우드 남자 배우를 보면 분명하다. 그래서 근육질 패션의 매력은 날이 갈수록 옅어진다.

머리를 세 가닥으로 땋는 것은 예로부터 남녀 모두에게 인기가 높았다. 특히 로코코 시대의 남성 사이에서 유행했다. 근육질의 벼룩은 그걸 흉내 낸 것 같다.

그림을 그린 화가는 ─────────

**윌리엄 블레이크**(William Blake), 1757~1827.
시에 삽화를 그려 넣어 특별한 작품을 만들어 냈던 영국의 낭만주의 시인이자 화가였다. 또한 신비주의자, 몽상가, 성자, 예언자, 삽화가, 심지어 미치광이 등 여러 수식으로 불리었다. 우아한 선의 사용과 선명한 색채, 그리고 기상천외한 형상과 엉뚱한 상상력으로 누구도 흉내 낼 수 없을 매혹적인 작품을 만들어냈다.
주요 작품으로 「천진무구의 노래」(1789), 「경험의 노래」(1794), 「아담의 창조」(1799) 등이 있다.

# 오! 이런 시크한 줄무늬 같으니

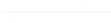

✚ **앙리 루소**(Henri Rousseau)
✚ **풋볼 하는 사람들**(The Football Players)
1908, 100.3×80.3cm, 솔로몬R.구겐하임미술관(미국 뉴욕)

아마추어 화가 특유의 사랑스러운 매력이 넘치는 그림이다. 때문에 보는 사람을 절로 미소 짓게 만든다. 푸른 가을 하늘에는 기묘한 형상의 구름이 떠 있다. 땅에는 도저히 지면까지 뿌리 뻗을 것 같지 않은 기이한 나무들이 줄지어 서 있다. 공들여 그린 황금색 이파리들은 미동도 하지 않고, 새빨간 공은 하늘에서 영원히 멈춰 있다.

그런 이상한 세계에서 풋볼에 빠져 있는 파리의 남자들. 이들은 모두 약속이라도 한 듯 멋진 '카이젤Kaiser 수염', 이른바 황제 수염을 번듯하게 기르고 있다. 그 때문인지 어째 줄무늬 유니폼이 영 어울리지 않는다.

화면 오른편 아래에 '1908'이라는 숫자가 보인다. 그림을 제작한 해이다. 마침 프랑스도 이 해에 열린 런던 올림픽에 축구 대표팀을 내보냈다. 이 시기에는 프로팀이나 엘리트 대학의 동호회 정도라면 몰라도 민간에서는 아직 축구와 럭비가 명확하게 분리되지 않았었다. 그림에서처럼 양손을 쓰기도 했었고, 맨 왼편의 남자처럼 주먹을 휘두르는 경우도 적잖았던 것 같다.

그런데 이 그림은 현실을 담아낸 것일까?

루소는 한 번도 남양南洋에 간 적 없으면서도 몇 점이나 이국적인 열대밀림을 그려냈다. 이 그림의 경우에도 마찬가지이다. 실제 파리의 어느 공원에서 축구를 하고 있는 줄무늬 옷을 입은 남자들을 정말 보기는 했는지 의심스럽다. 청과 백, 또 적과 백의 줄무늬 유니폼은 주위의 노란 잎, 새빨간 공과 마찬가지로 색채 효과를 계산한 것이리라.

흥미로운 것은 줄무늬에 대한 유럽 사람들의 태도가 일본과는 꽤 다르다는 점이다. 중세의 줄무늬는 범죄자나 차별을 받는 자가 몸에 걸치는 것이었다. 그런 인식은 근세까지 이어졌다. 회화에 등장하는 사형 집행인이나 광대가 입은 옷을 보면 한눈에 알 수 있다. 다만 세로 줄무늬는 왕과 귀족들도 애용했기 때문에 대접이 좀 달랐다.

시간이 지나 세상이 변했어도 가로 줄무늬는 여전히 죄수나 정신질환자용 의상으로 사용되는 형편이었다. 그러나 한편에서는 선원들의 트레이드마크이기도 했다. 뿌리를 살피자면 상급직의 해군장교와 그저 수부水夫가 입은 옷에 대한 차별의식에서였지만 말이다.

이윽고 생활이 윤택해지고 바닷가로 놀러 가는 습관이 서

민으로까지 확산되었던 19세기 중반이 되었다. 바캉스를 나온 해수욕객들은 선원복 같은 가로 줄무늬를 좋아하게 되었다. 그리고 마침내 가로 줄무늬가 운동복으로 애용되기 시작했다. 이제야 비로소 계급 차가 사라졌다.

따라서 공원의 아저씨들이 당시 수영복과 닮은 차림으로 축구를 하고 있다 해도 그리 이상하지 않다. 물론 조금도 안 이상한 것도 아니지만…. 다만 가로 줄무늬에 담겼던 의미에 대한 기억이 너무도 강한 탓인지 어쩌면 그들은 죄수가 아닐까, 하는 의심도 든다.

프로 선수의 제복이라고 하면 경마의 기수가 입은 옷을 들 수 있다. '승부복(일본에서 남녀가 크리스마스 같은 특별한 날이나 첫 만남 때 관계를 진전시킬 생각으로 입는 옷을 가리킨다. 심지어 '승부속옷'이라는 말도 적잖이 쓰인다-역자 주)'은 본래 이들 기수가 입은 옷을 가리키는 말이었다.

그림을 그린 화가는 ───────────

**앙리 루소**(Henri Rousseau), 1844~1910.
프랑스 화가로 어떤 운동이나 유파에 속하지 않고 자신만의 개성 넘치는 작품들을 창작했다. 특히 사실과 환상을 교차시킨 독특한 화풍으로 강렬한 색감과 더불어 이국적인 정서를 많이 다루었다. 주요 작품으로 「경악: 숲속의 폭풍」(1891), 「잠자는 집시」(1897), 「시인에게 영감을 주는 뮤즈」(1909) 등이 있다.

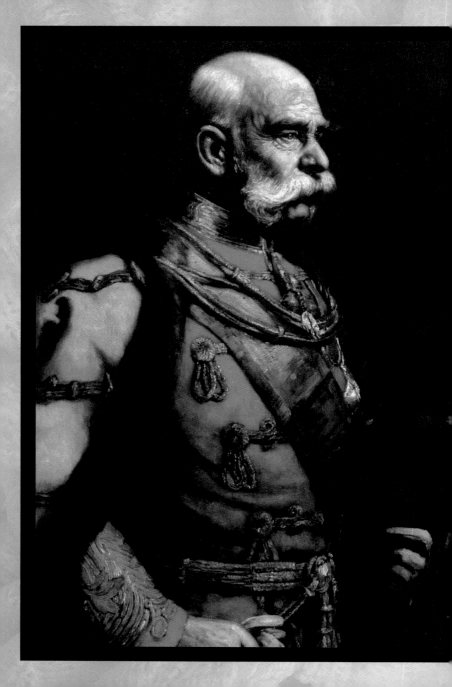

# 마지막 인사도 군복과 함께

✢ 미할리 문가치(Mihaly Munkacsy)
✢ 헝가리 군복 차림의 황제 프란츠 요제프 1세(Emperor Franz Joseph I)
1896, 97×71.5cm, 빈미술사박물관(오스트리아 빈)

군복으로 시작했으니 마지막 이야기도 군복으로 갈음하려
한다.

앞서 나폴레옹은 새로운 황조를 열어야 했기에 스스로를
한껏 과시하는 패션을 택했었다고 설명했다. 반면 명문 합스
부르크 가문의 쇠락을 필사적으로 저지하려 했던 황제 프란
츠 요제프<sup>Franz Joseph I, 1830~1916</sup>도 있다. 그가 입고 있는 것은 당시
미묘한 관계에 있던 헝가리(당시에는 오스트리아-헝가리 이중제
국이었다-역자 주)의 군복이다.

이 군복의 상의는 아틸라<sup>Attila</sup>복이라고 불렸는데, 터키풍의
털가죽 모자와 함께 한 세기를 풍미했다. 공교롭게도 여기서
는 붉은 아틸라복 위에 같은 색의 새시를 비스듬히 매었기 때
문에 잘 보이지는 않으나 분명 세 줄의 단추가 가슴을 가로지
르고 있다. 가운뎃줄 단추로 앞쪽을 잠그는 것으로, 왼쪽과
오른쪽 줄의 단추는 그저 장식일 따름이다.

디자인의 훌륭함은 이들 단추를 잇는 화려한 술 장식에 있
다. 황제의 금실 끈이라 그런지 더욱 화려하다. 둥그렇게 원을
그리면서 마치 땋아 올린 머리칼처럼 독특한 모습을 만든다.

또 남자답게 널찍한 가슴을 유독 아름답게 꾸민다.

19세기부터 20세기에 이르기까지 각국의 군에 채택된 이유가 달리 있는 게 아니었다. 일본 육군도 채용했는데, '늑골복<sup>肋骨服</sup>'인지 뭔지 하는, 로망이라고는 털끝만치도 없는 이름이었다는 것이 유감스럽다. 사실 늑골처럼 보이기는 했어도 말이다.

얼굴엔 이미 깊은 주름이 새겨진 프란츠 요제프. 그의 나이는 이미 60대 중반이었다. 이 늑골복, 아니 아틸라복에는 황금 양모기사단 훈장과 성 슈테판 훈장을 달았다. 어깨에는 모피 코트를 걸쳤다.

격식 있는 자리에서뿐 아니라 평소에도 군복을 좋아했던 황제였다. 그러나 그런 기호에 비해 전쟁에서는 패배를 거듭했기에 영토는 줄어만 갔다. 헝가리도 언제 독립하여 분리될지 알 수 없는 상황이었다.

자신의 행복보다 의무와 과업을 앞세웠던 노령의 남성은 무슨 생각을 하고 있을까? 그에게서 때때로 엄혹함에 가까운 무표정과 체념의 기미가 짙은 어두운 눈길이 엿보인다. 프란츠 요제프의 마음에는 600년 이상 이어져온 영광의 합스부르크 가문이 자신의 대에서 종언하는 모습이 비쳤을까?

이미 동생 막시밀리안<sup>Joseph Ferdinand Maximilian, 1832~1867</sup>은 먼 멕시코

에서 총살당했고, 자신의 뒤를 이을 외아들은 자살을 택했다. 막시밀리안이 총살당한 전쟁은 멕시코 원정이다. 프랑스의 황제 나폴레옹 3세[Napoleon Ⅲ, 1808~1873]가 멕시코에 가톨릭 제국을 수립할 야욕으로 벌인 전쟁으로 나폴레옹 3세는 멕시코시티를 점령하여 '멕시코 제국'을 수립했으며 오스트리아–합스부르크 가문의 막시밀리안 대공을 괴뢰 황제로 즉위시켰다.

그러나 오래가지는 못했다. 멕시코 공화국이 저항하고 미국이 압박을 가하자 프랑스군이 철군하면서 '멕시코 제국'은 와르르 붕괴된 것이다. 막시밀리안 역시 멕시코 공화국 측에 붙잡혀 1867년 총살당했다. 게다가 그로부터 몇 년 뒤에는 사랑하는 아내 엘리자베트[Elisabeth, 1837~1898]가 암살당하는 비극도 겪어야 했다.

벼락출세한 젊은이 나폴레옹과 명문의 노황제. 이만큼이나 다르면서도 또 양쪽 다 군복 차림이 실로 멋들어진다. 입어야 할 사람이 입으면 영광에도 비극에도 전부 어울리는 것이 군복이다.

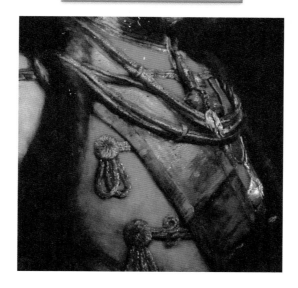

언제나 군복 차림을 고수했던 절대군주로는 프로이
센의 프리드리히 대왕<sup>Friedrich II, 1712~1786</sup>을 제일 먼저 꼽
을 수 있다. 대왕의 아우라가 대단했던 터라 다른 나
라에서도 이를 따라하는 군주가 늘었다.

그림을 그린 화가는

**미할리 문가치**(Mihaly Munkacsy), 1844~1900.
헝가리 출신 화가로 처음에는 목수로 일하다 재능을 인정받아
부다페스트, 빈, 뮌헨 등지에서 수업을 받았다. 1868년 독일 뒤
셀도르프, 1871년 이후에는 파리에 살며 바르비종파의 풍경화
와 많은 초상화, 종교화를 그렸다.
주요 작품으로 「사형수의 마지막 날」(1870), 「하품하는 견습생」
(1868~1869) 등이 있다.

# 역자 후기

　나카노 교코 선생은 다른 책에서 '어느 순간부터 남자들은 자신을 꾸미는 것보다 함께 다니는 여자를 꾸미는 쪽이 편하고 또 효과도 좋다고 생각한 것 같다'라고 썼다. 19세기 들어 갑작스레 유럽과 미국의 남성들이 검은색과 회색 일변도의 차림으로 바뀐 현상을 가리킨 것이다.

　하지만 이제 상황이 바뀌었다. 남성들이 화려하게 멋을 내기 시작했다. 남성 의복과 남성 화장품의 매출액이 급격히 불어나고 있단다. 특히 유행의 변화가 급격한 한국에서는 그 상승세가 더욱 가파르다. 스스로를 치장하는 비용과 시간에서 남성과 여성의 차이는 점점 줄어들고 있는 것이다.

대부분의 새와 짐승의 경우 수컷이 암컷보다 훨씬 화려하다. 인류의 역사에서도 19세기 이전까지는 남성이 여성만큼, 혹은 여성 이상으로 화려하게 꾸몄던 것에 비추어 보면 오늘날 남성의 치장은 자연스러운 흐름인 것 같다. 하지만 현대 남성의 치장은 과거와는 성격이 좀 다르다. 그들이 사회에서 행사하던 권력은 줄어들었고 여성과 여러 방면에서 격렬하게 경쟁하게 되면서 심리적으로도 위축되었다.

돈을 쓰는 행위가 권력을 의미한다면 권력을 잃어버린 존재가 돈을 쓰지 않으려 드는 것 또한 당연하다. 남성은 점점 더 스스로를 위해서만 돈을 쓰려 한다. 거리는 남성 잡지에서 막 오려낸 것 같은 모습의 이들로 가득하다. 그들은 점점 스스로를 꾸미는 재미에 빠져들고 있다.

사실, 과거의 남성이 '멋을 내지 않았다'고 할 수는 없다. 요즘 남자 고등학생들은 재킷을 짧게 줄이고 바지의 통도 줄여 입으며 멋을 낸다. 반면 과거의 남자 고등학생들은 통이 넓은 바지를 골반에 걸쳐 입는 것이 멋이었다. 그 시절의 '골반 바지'를 떠올리면 절로 실소가 나오지만 그것도 딴에는 요즘 말로 '무심한 듯 시크한' 멋이었을 것이다.

멋을 의식하기는 했지만 오늘날만큼 옷차림에 신경 쓰지는

않았다. 그것이 남자답다 생각했기 때문이다. 남자는 다른 걸 생각해야 하고, 달리 행동해야 하는 존재였다. 자부심으로 가득하던 마초가, 오늘날에는 사라져간다. 마초 대신 온당한 생각과 섬세한 매너를 지닌 남자들이 많아지면야 좋겠지만, 반드시 그런 것도 아니다. 자부심이 없어지다 보니 오갈 데 없는 비열함과 치사함이 두드러진다.

나카노 교코 선생이 군복을 전체 이야기의 앞뒤로 배치한 것에는 과거의 남성들이 지녔던(지녔다고 생각되는) 헌신과 규율, 권위에 대한 향수를 드러낸 것 같아 흥미로웠다. 또 근육질 몸매 자체를 패션의 일부로 다룬 것도 그렇다. 인간의 몸은 시대와 유행에 따라 달라진다. 물론 어느 시절이나 힘 좀 쓰는 이들의 몸은 당연히 근육질이었으리라.

그런데 오늘날처럼 온 세상이 근육 모양에 신경 쓰는 시대는 달리 없었다. 힘깨나 쓰는 중국 남성들이 수없이 등장하는 『수호지』의 삽화를 보면 호걸들의 몸매는 귀엽다 싶을 만큼 푸근하다. 식스팩 같은 건 흔적도 없다. 오늘날 젊은 연예인들은 남녀 할 것 없이 복근을 만들어두어야 한다. 남성 연예인들은 TV 예능 프로에 출연하면 대놓고 '식스(6)팩'인지 '에이트(8)팩'인지를 보여줘야 하고, 여성 연예인들 또한 이런저런 구실

로 '11자 복근'을 보여줘야 한다.

영화 '300'에 등장하는 스파르타 전사들은 갑옷을 입지도 않고 빨래판 같은 복근을 드러냈다. 우리가 보기에는 복근이 곧 갑옷이기 때문이다. 오늘날 근육은 옷이고, 또 갑옷이다. 나카노 교코 선생이 남자들의 패션을 이야기하면서 '갑옷'을 언급하지 않은 게 의아했는데, 아마도 근육이라는 갑옷과 겹치다 보니 빠진 것 같다. 그렇게 보면 알몸은 근육과 피부로 된 옷이다.

옷은 몸과 분리될 수 없고, 치장은 바탕과 나뉘지 않는다. 옷은 곧 사람이고, 남자의 옷은 곧 남자이다.

# 명화로 보는
# 남자의 패션

1판 1쇄 펴냄 | 2015년 7월 25일
1판 2쇄 펴냄 | 2016년 10월 31일

지은이 | 나카노 교코
옮긴이 | 이연식
펴낸이 | 김정호
펴낸곳 | 북스코프

편집 | 이경주
마케팅 | 정상희, 방은성
제작 | 박정은
디자인 | 정보환

출판등록 2006년 11월 22일(제406-2006-000184호)
주소 | 10881 경기도 파주시 회동길 445-3 2층
전화 | 031-955-9515(편집) · 031-955-9514(주문)
팩스 | 031-955-9519
전자우편 | editor@acanet.co.kr
홈페이지 | www.acanet.co.kr

ISBN 978-89-97296-52-1 03600